손글씨가
좋아

손글씨가 좋아

풍양 양서연 지음

미디어샘

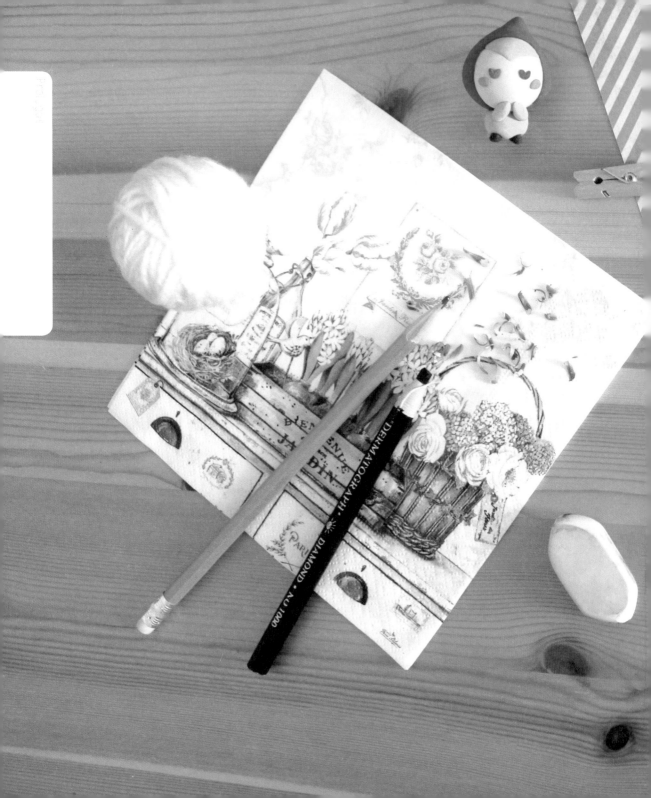

" 잘 쓰고 싶어요 "

퐁양 😊 이라고 글씨 잘 쓰니느구요?

"아니오" (절레절레 😖)

전도 매일 연습하고 배워가고 있답니다.

공부도 ✏️, 운동도 🏸, 하다보면 늘죠?

글씨도 많이 쳐보고 따라해보는 거예요.

오늘부터 펜 🖊 하나 들고다니며

커피숍 ☕ 에서 끄적끄적,

라디오 📻 들으며 끄적끄적,

어느새 😲 허걱 놀랄 정도로

늘어있을 거예요. 화이팅! 👍

Chapter 01

캘리그라피 하면 이거지!
/날려 쓴 글씨

어디 솜씨 좀 뽐내볼까?
/강약있는글씨

글씨에 감정을 담아보자!
/인상을 주는 글씨

문장을 쓸 때 필요한 특급 비결!
/공간을 활용한 글씨

꼭 펜으로 쓸 필요는 없지!
/실험정신 발휘한 글씨

캘리그라피를 더욱 업그레이드하자!

/퐁양작업실

/ 이 책에서 사용한
캘리그라피 도구

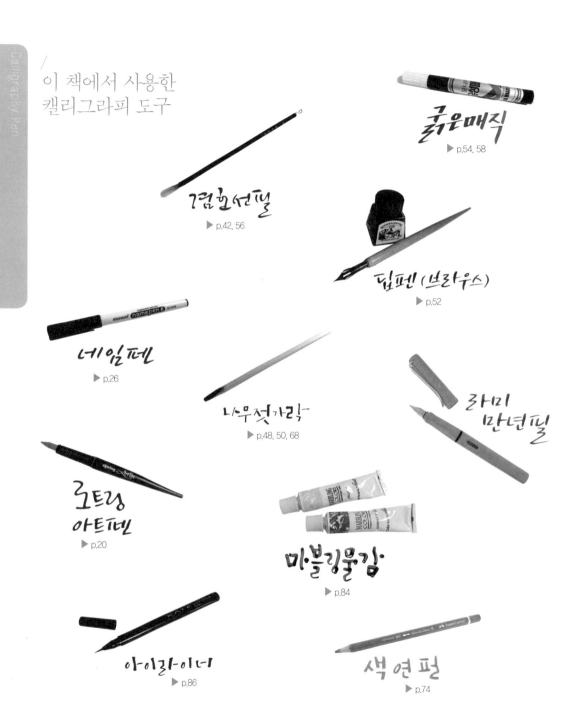

굵은매직
▶ p.54, 58

검흑선필
▶ p.42, 56

딥펜 (브라우스)
▶ p.52

네임펜
▶ p.26

나무젓가락
▶ p.48, 50, 68

라미
만년필

로트링
아트펜
▶ p.20

마블링물감
▶ p.84

아이라이너
▶ p.86

색연필
▶ p.74

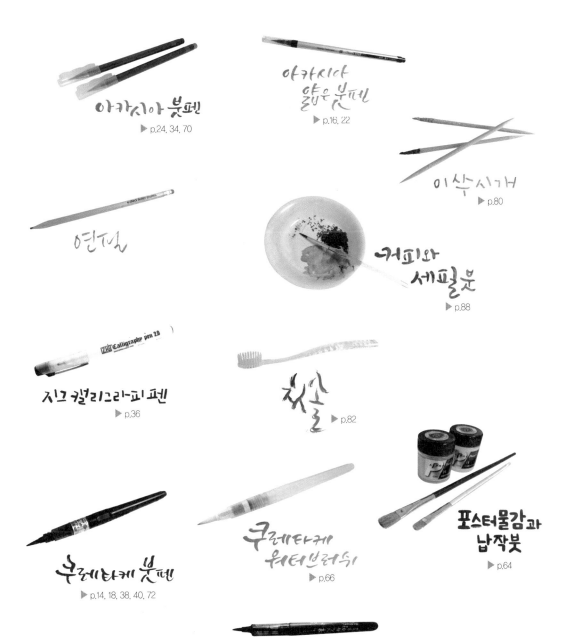

아카시아 붓펜
▶ p.24, 34, 70

아카시아
얇은 붓펜
▶ p.16, 22

이쑤시개
▶ p.80

연필

커피와
세필붓
▶ p.88

지그 캘리그라피펜
▶ p.36

칫솔
▶ p.82

쿠레타케 붓펜
▶ p.14, 18, 38, 40, 72

쿠레타케
워터브러쉬
▶ p.66

포스터물감과
납작붓
▶ p.64

플래티넘 보급형 붓펜
▶ p.32

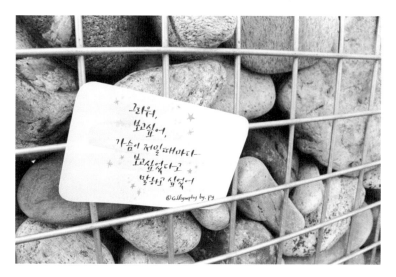

그리워, 보고싶어, 가슴이 저밀 때마다 보고싶었다고 말하고 싶었어 ©퐁양

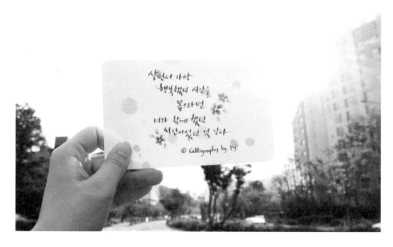

살면서 가장 행복했던 시간을 꼽으라면 너와 함께 했던 시간이었던 것 같아 ©퐁양

캘리그라피 하면 이거지!

날려 쓴 글씨

/

어버이날
고마움을 전하는

감사 봉투

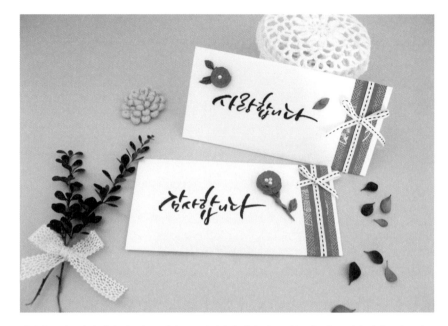

사랑하는 부모님께 어떤 선물을 드리나요? 어버이날 가장 받고 싶은 선물을 조사한 결과 1위는 현금
이래요. 밋밋한 흰 봉투에 넣으면 어쩐지 아쉽잖아요. 평소 표현하지 못했던 마음을 담아 캘리그라피로
봉투를 꾸며보세요. 종이로 만든 카네이션을 봉투에 달아주면 더욱 멋스럽습니다.

 HOW TO MAKE

준비물

/

쿠레타케 붓펜

흰 종이, 색지, 한지

전통무늬 종이

리본끈

가위, 풀, 접착제

종이 카네이션(p.96)

1 흰 종이를 접어 지폐보다 조금 큰 봉투를 만들어주세요.
2 크기와 문양이 다른 전통무늬 종이 2장을 봉투 모서리에 겹쳐 붙여주세요. tip 봉투
 뒤쪽에 폭 15mm 종이를 뒤집어서 붙이면 패턴을 다르게 연출할 수 있습니다.
3 붓펜으로 감사 문구를 적고 전통무늬 종이 위에 끈과 리본을 붙여주면 완성이에요.

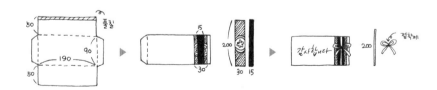

'ㅎ'의 첫 획은 길게

'ㄱ'의 가로획은 짧게,
세로획은 길게 빼기

'ㅏ'는 강하게 쭉쭉 뻗기

'ㅁ'은 2획으로 쓰되
두 번째 획은 'ㄹ'을 그리듯 흘리기

'ㅂ'의 가운데 획 한 번에 날리기

1. '감'이나 '합' 같은 글자는 획이 많아서 재미있게 변주할 요소가 많습니다.

2. '감사합니다'에서 '감, 합, 다' 글자는 크고, '사, 니' 글자는 작게 크기 조절을 적절히 해주세요.

/
책에
봄을 담다

책갈피

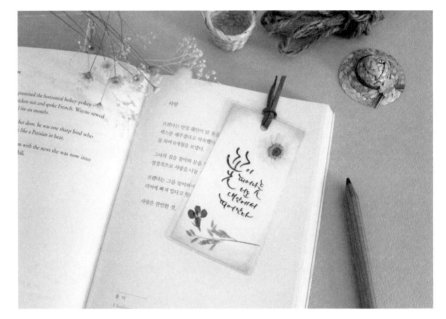

언제 왔나 싶게 금세 사라지는 봄이 아쉽다고요? 반짝반짝한 봄 한 자락을 책갈피에 담아보세요. 평소
좋아했던 글귀를 쓰고 나들이 가서 주워온 들꽃을 넣어 장식했어요. 직접 만든 책갈피가 있으면 독서가
더 즐겁지 않을까요?

 How to make

준비물
/
아카시아 얇은 붓펜
흰 종이
꽃
색연필
코팅필름
풀, 펀치, 끈

1 종이를 책갈피 크기로 재단하고 모서리에는 색연필로 그러데이션 효과를 연출해
 칠해주세요.
2 붓펜으로 마음에 드는 문구를 쓰고 여백에 풀로 꽃을 살짝 고정시켜주세요. tip 작은
 들꽃을 두꺼운 책 사이에 24시간 동안 끼워두면 간단하게 드라이플라워를 만들 수 있어요.
3 코팅필름을 앞뒤로 붙이고 모서리는 둥글게 잘라주세요.
4 펀치로 구멍을 뚫고 끈을 묶어주면 완성이에요.

꽃의 'ㄱ''ㅗ''ㅊ'의 기울기,
방향, 굵기가 일정하게

'ㅗ' 획의 끝부분은 빠르게
날려서 가늘게

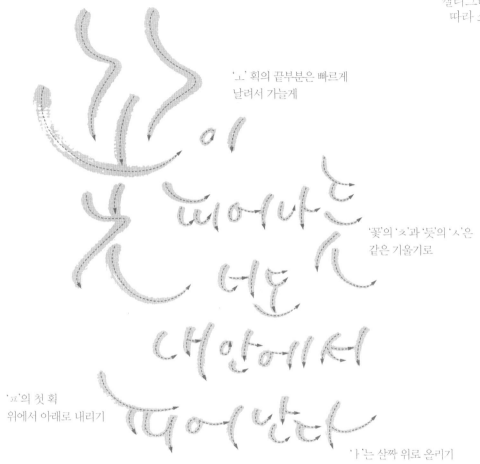

'꽃'의 'ㅊ'과 '듯'의 'ㅅ'은
같은 기울기로

'ㅍ'의 첫 획
위에서 아래로 내리기

'ㅏ'는 살짝 위로 올리기

1. 책갈피는 크기가 작으므로 문구를 깔끔하게 써야 해요.

2. 문구에서 가장 중요한 단어(꽃)는 크게 써서 강조해줍니다.

3. 전체적으로 가로획의 곡선 기울기를 일치시키면 안정적입니다.

하루하루
행복으로 채우는

한 달
플래너

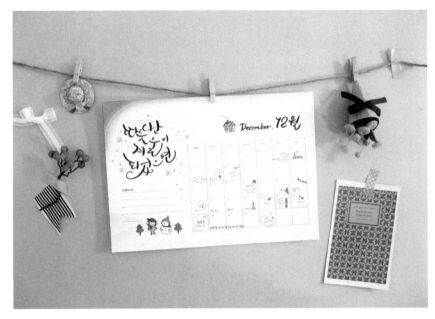

저는 월간 플래너 쓰는 걸 좋아합니다. 약속을 잊지 않으려고 기록하기 시작했는데 신기하게 짧은 메모
여도 나중에 보면 새록새록 기억이 나더라고요. 하루하루 행복한 일이 가득하길 바라며 캘리그라피를
써보세요.

준비물

/

쿠레타케 붓펜

A4 크기 용지

수채화 도구

검은색 펜

자

1 A4 크기 용지를 준비해주세요. tip 수채화 물감으로 꾸며야 하니 적당히 두꺼운 머메이드지를
 선택하는 게 좋아요.
2 먼저 수채화 물감으로 바탕을 꾸며주세요. 플랜을 기록할 달력을 그려주세요.
3 붓펜으로 글씨를 쓰고, 검은색 펜으로 손그림을 그려 꾸며준 다음 수채화 물감으로
 색칠해주면 완성이에요.

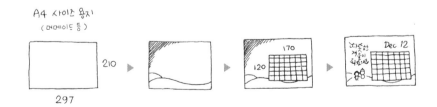

'따'의 'ㄸ'크기는 작고 크게

'ㅏ'를 포함한 세로획들은
힘주어 굵게

'울'의 'ㄹ'은 구불구불하게 쓰다가
위로 빠르게 올리기

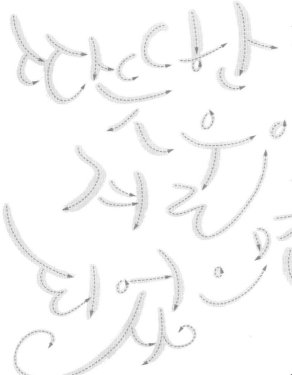

'ㄴ' 위로 당겨 올리기

'ㅆ' 양쪽 바깥 획은 처음에
힘주다가 끝에서 힘을 풀며
빙글 돌리기

퐁냥꿀팁!!

이런저런 모양으로 캘리그라피를 써보며 좋아하는
글자 스타일을 찾아보세요. 'ㄹ'만 해도 이렇게나
다르게 쓸 수 있답니다.

길	길	길	길
길	길	길	길
길	길	길	길

1. '따뜻한/겨울이/되었으면' 줄마다 곡선 기울기를 주어 글씨에 리듬감을 주세요.

2. 중요하지 않은 단어(이, 의)는 작게 쓰고, 여백을 채우는 느낌으로 줄을 맞춰주세요.

21

/
손안에 내 친구를
스페셜하게

스마트폰
케이스

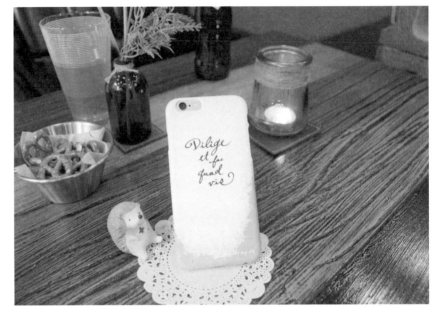

얼마 전 친구에게 휴대폰 케이스를 만들어달라는 부탁을 받았습니다. 틀에 박힌 케이스가 싫다며 자신이 원하는 문구를 넣고 싶어 했어요. 제가 만든 케이스에 크게 기뻐하는 친구 모습에 덩달아 행복했답니다. 캘리그라피 메시지를 담아 소중한 이에게 선물해보세요.

준비물

/

로트링 아트펜

종이

휴대폰

PC 후작업(p.98, 106)

1 빈 종이에 원하는 문구를 쓴 후 사진을 찍거나 스캔해서 PC로 옮깁니다.
2 케이스 주문 제작 사이트에서 템플릿을 다운받으세요.
3 포토샵에서 템플릿을 열어 배경을 꾸며주세요.
4 PC로 옮겨온 글씨를 포토샵에서 열어 템플릿과 합쳐 케이스 주문 제작 사이트에
 업로드하면 됩니다.

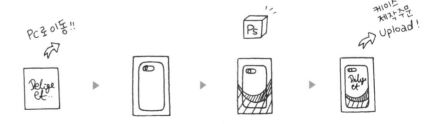

'D'는 직선보다 곡선 먼저 쓰기

'ilige'는 한 번에 이어쓰기

Dilige et fac quod vis

'e'의 끄트머리는
시원하게 날리기

'et'와 'fac'는 아랫줄을 침범한
'g'를 피해 멋스러운 구도로 배치

'd'의 꼬리 빼주기

'quod'는 한 번에 쓰기

마지막 's' 끄트머리는
첫 단어 'D'처럼
빠르게 둥글리기

— Dilige et fac quod vis
사랑하라 그리고 네가 하고 싶은 것을 하라 —

1. 선을 둥글릴 때 빠른 속도로 펜을 그으면 역동적으로 쓸 수 있습니다.

2. 영문 필기체는 펜을 떼지 말고 천천히 한 번에 써보세요.

휴대폰
배경화면

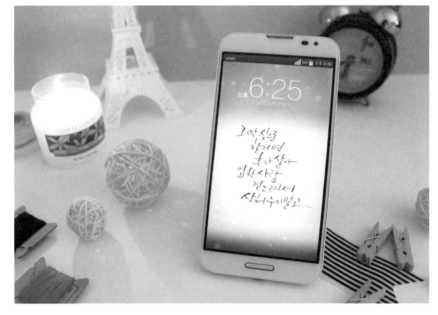

스마트폰은 언제 어디서나 내 곁에 있는 친구이자 분신이 아닐까요. 그래서인지 스마트폰의 배경화면을 보면 그 사람의 현재 심리상태를 알 수 있다는 사실! 지금 나의 감성 그대로 담고 싶은데 마땅한 배경화면이 없다고요? 쉽고 간단하게 배경화면을 만들 수 있습니다. 메시지 카드로 활용해도 좋아요.

준비물
/
아카시아 얇은 붓펜
종이
스마트폰
사진 꾸미기 앱

1 종이에 지금 심정을 담은 문구를 적어주세요.
2 휴대폰으로 사진을 찍어주세요. tip 시각 표시 공간을 고려하여 문구가 아래쪽에 오도록 찍어주세요.
3 사진 꾸미기 애플리케이션으로 효과를 주고 배경화면으로 설정하면 돼요.

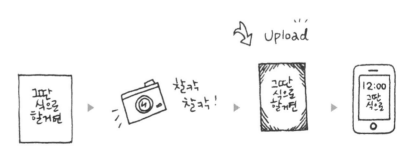

'ㄹ'는 한 획으로 쓰기

그땐 실은
할거면
혼자 살아
엄한 사람
건드려서
상처 주지 말고

'ㅎ'의 첫 획은 길게

'ㅏ'의 가로획은 길게

'엄'은 내어쓰기

'ㅅ'은 크게

'ㅗ'는 길게 빼주기

1. 문장이 모두 들어갈 수 있도록 휴대폰 배경화면 크기를 고려해 첫 구절의 위치를 잡으세요.

2. 긴 문장은 글씨 하나하나에 멋을 주기보다는 전체 가독성을 해치지 않는 데 주의해야 해요.

스타일리시 여름나기!
냅킨아트로 만든

나비부채

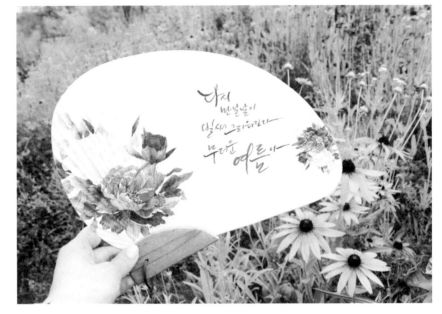

헤어스타일부터 발톱 패디큐어까지 신경 쓰이는 여름 스타일링! 무료로 받은 홍보용 부채는 여름 패션의 옥에 티예요. 그리기가 자신 없어도 화려한 프린팅의 냅킨을 활용하면 스타일리시한 부채를 디자인할 수 있어요. 여기에 캘리그라피까지 더하면 여름 패션의 화룡점정이 될 거예요.

준비물

/

아가시아 컬러 붓펜
민무늬 나비부채
그림냅킨
가위, 풀, 물티슈
종이접착제
납작붓

1 냅킨의 그림을 가위로 잘라줍니다. tip 여분 없이 바짝 잘라야 부착했을 때 자연스러워요.
2 자른 냅킨을 조심히 분리하여 한 장만 남깁니다.
3 냅킨 그림을 나비부채 위에 보기 좋게 자리 잡아 붙여주세요. tip 냅킨이 찢어지지 않게
 주의하며 물티슈로 꾹꾹 눌러 붙여주세요.
4 납작붓으로 종이접착제를 골고루 펴서 발라주세요.
5 접착제가 마르면 캘리그라피를 써서 마무리하세요.

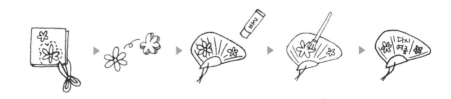

'ㄷ'과 'ㅏ'를 연결

'시' '마' '나' 등 자음과 모음은
획 이어쓰기

획이 이어지는 부분은
손을 빠르게 그어 가늘게

'ㅏ' 가로획 길게 빼기

'ㅇ'과 'ㅕ'를 연결

1. 처음과 끝의 중요한 단어(다시, 여름)는 크게 써서 돋보이게 합니다.

2. 단어 하나(여름)만 색상을 달리하여 포인트를 주어도 좋습니다.

컵받침

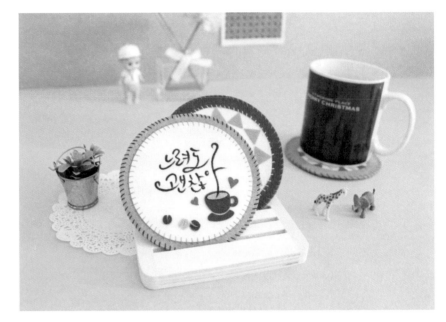

집에 찾아온 손님을 대접할 때 어깨가 으쓱해지고, 나 홀로 차를 즐길 때 분위기를 업시켜줄 펠트 컵받침을 만들어보세요. 특히 여름철에는 보기 흉한 컵자국으로부터 테이블을 지킬 수 있어요. 미니 전시회로 꾸며 티타임을 가져보면 어떨까요?

준비물
/
네임펜
펠트지
바느질 도구
가위
접착제

1 원형 펠트지 지름 85mm(흰색) 1장, 지름100mm(베이지색) 2장을 준비하세요.

2 흰색 펠트지가 앞에 오게 겹쳐서 바느질해주세요.

3 커피잔 모양으로 펠트지를 잘라 접착제로 붙여주세요.

4 네임펜으로 글씨를 쓰고 커피콩과 하트 모양으로 펠트지를 잘라 장식하면 완성이에요.
 tip 마지막 글자의 획('아'의 세로획)이 커피잔에 올라오게 연출해보세요.

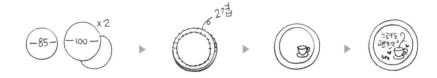

'ㄹ'은 꼬부랑 지팡이처럼

'ㄷ'과 'ㅗ'를 이어서
리본이 꼬인 것처럼

'ㅡ'는 'ㅗ'보다
내어쓰기

커피 김이 올라오듯
'ㅏ'에 굴곡 주기

'ㅗ' 끝 둥글리기

커피 김이 나오듯 가늘게

1. 곡선이 두드러지게 글씨를 쓰면 부드럽고 산뜻한 인상을 줍니다.

2. 리본이 꼬인 것처럼 쓰려면 'ㄷ'이 끝나는 위치에서 잠시 쉬었다 'ㅗ'를 한 번에 써야 합니다.

3. '괜'과 '아'가 돋보이도록 가운데 '찮'은 작고 평범하게 쓰세요. 모든 글자가 과하면 오히려 독이 될 수 있습니다.

캘리그라피 기초 획

날림과 흘림

캘리그라피에서 날림은 무엇이고 흘림은 무엇일까요? 어렵게 생각하지 말고 쉽게 생각하면 돼요! 글씨를 흘리듯이 '주욱~' 길게 늘이고, 날리듯이 '슉~' 빼버리는 거예요. 이 말도 어렵다면 글자를 고무줄이라고 생각해보세요. 고무줄처럼 글자가 자유자재로 변형하는 거죠.

직선

직선은 캘리그라피의 기초예요. 선긋기 연습으로 실력의 기반을 다질 수 있답니다. 직선을 가로, 세로 간격을 맞춰 그어보세요. 손목으로만 쓰기보다 팔 전체를 왼쪽에서 오른쪽으로 움직여 써주세요. 처음에 힘을 주었다가 힘을 살짝 빼면서 빠르고 가늘게 선을 빼주세요.

곡선

곡선은 직선에 비해 리듬감이 있고 부드러우며 경쾌하고 율동적입니다. 딱딱한 내용보다는 밝고 따뜻한 내용과 더 잘 어울려요. 손목 스냅으로 빠르고 날렵하게 그어주세요.

 뭔가 부족하다면...

색연필로 표현하는 그러데이션 야생화

색연필로 야생화를 그려볼까요? 그러데이션으로 더욱 생생하게 표현할 수 있어요. 야생화를 그리며 그러데이션 연습을 해보세요. 진한 색상을 표현하고 싶을 때에는 색연필을 더욱 뾰족하게 깎아서 쓰세요. 꽃의 결을 선명하게 표현할 수 있답니다.

기다리다 지쳤다

기다리다 지쳤다 ©퐁양

사랑 그 누가 옳다 할 수 있을까 우리 모두가 약한 존재임을 알았다면 그렇게 자만하지 않았겠지 ©퐁양

어디 솜씨 좀 뽐내볼까?

강약있는글씨

/
꼭 와주면 좋겠어
바람을 담아 꾹꾹

청첩장

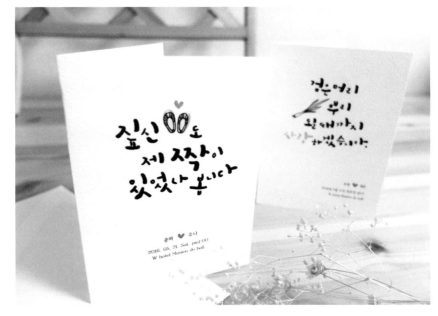

인생의 전환점이 될지도 모를 소중한 날, 꼭 와주었으면 하는 이에게 손수 만든 청첩장을 건네면 어떨까요? 하객들이 틀에 박힌 청첩장은 번갯불에 콩 볶듯 해치우는(?) 결혼식일 것 같고, 캘리그라피가 있는 핸드메이드 청첩장은 어쩐지 재미있는(?) 결혼식일 것 같다고 생각하지 않을까요?

준비물
/
플래티넘 붓펜

색지

자

칼

PC 후작업(p.98)

1 직사각형 종이를 준비합니다.
2 손글씨와 손그림으로 오른쪽(앞면이 될 부분)을 꾸며주세요.
3 날짜, 장소 등을 아래에 적고 반으로 접으면 완성이에요.

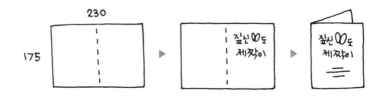

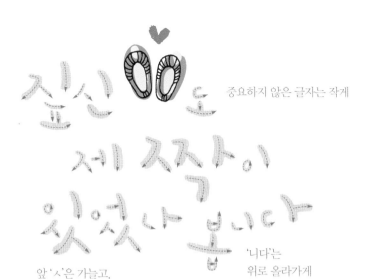

중요하지 않은 글자는 작게

앞 'ㅈ'은 가늘고,
뒤 'ㅅ'은 굵게

'니다'는
위로 올라가게

1. 손의 힘을 조절하며 꾹꾹 누르듯이 써주세요.

2. 짚신 그림이 들어갈 공간을 비워두고 글씨를
 써주세요.

3. 짚신 그림은 자세히 그리는 것보다 대충
 그리는 편이 더 멋스럽습니다.

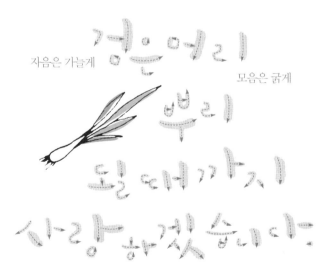

자음은 가늘게

모음은 굵게

1. 자음은 삭삭 가볍게, 모음은 꾹꾹 눌러
 쓰세요.

2. '파뿌리'라고 쓰는 것보다 '파 그림'을 넣으면
 톡톡 튈 거예요.

3. 강조하고 싶은 단어(사랑)는 색을 달리하여
 써도 좋아요.

 먼가 부족하다면...
뒷면에 'Made by 이름'이라고
넣는 것 잊지 마세요.

 펜 힘 조절

닿는 면적이 좁고 넓게

/
우리 아이 첫 생일
와줘서 고마워요

돌 답례품
상자

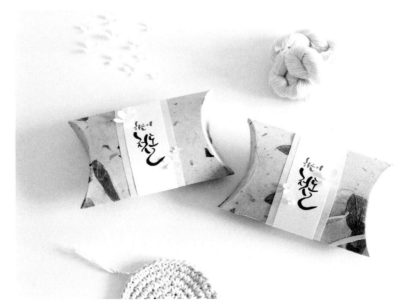

세상 어느 것과도 바꿀 수 없는 소중한 내 아이의 첫 생일. 우리 아이의 축복을 위해 찾아준 고마운 이들에게 자그마한 답례품을 드려야겠지요? 직접 만든 캘리그라피 상자에 돌 답례품을 담아주면 잔치 후 돌아가는 이들에게 고마워하는 엄마 아빠의 마음이 전해질 거예요.

 how to make

준비물

/

아카시아 컬러 붓펜

두꺼운 종이

포장지

색지

가위, 풀

칼, 자

1 두꺼운 종이를 전개도대로 재단합니다. tip 반달박스는 구입하셔도 됩니다.
2 위에 포장지를 붙여주세요.
3 글씨를 쓴 흰색 띠지와 색상 띠지를 준비해주세요.
4 전개도를 반달모양으로 접은 후 띠지를 풀로 붙여주세요.
5 가위로 종이를 꽃모양으로 자른 후 꽃 중앙에 풀을 묻혀 박스에 붙여주세요.
6 꽃잎을 손으로 모아 위로 올려주어 생동감을 주세요.

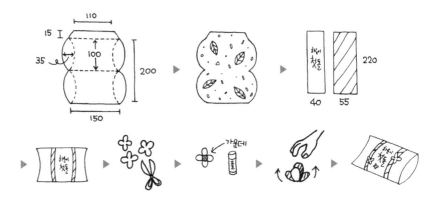

한 획 안에서
'굵게+얇게' 섞어쓰기

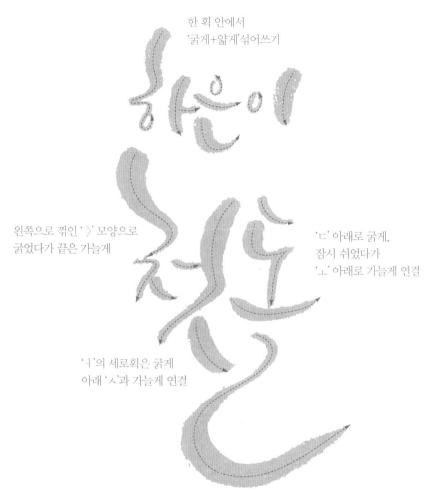

왼쪽으로 꺾인 '〉' 모양으로
굵었다가 끝은 가늘게

'ㄷ' 아래로 굵게,
잠시 쉬었다가
'ㅗ' 아래로 가늘게 연결

'ㅓ'의 세로획은 굵게
아래 'ㅅ'과 가늘게 연결

'ㄹ'의 획 굵기는 가늘게 → 굵게 → 가늘게
둥글릴 때에는 힘을 줘서 빠르게 그어
굵게 쓰기

Writing

1. 한 획 안에서 굵었다가 가늘어지게 표현하기 위해서는 손힘의 강약을 조절해야 합니다.

2. 굵은 부분은 힘차고 빠르게 긋고, 가는 부분은 붓 끝만 종이에 닿도록 살짝 들어서 천천히 써주세요.

/
화려한 포장지 없이도
캘리그라피로 충분!

선물 태그

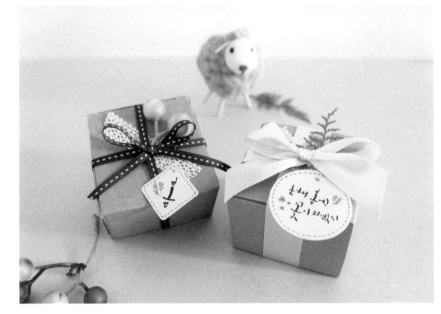

정성스러운 선물을 골랐는데 포장이 고민이었던 적 없으세요? 간단하면서도 정성이 묻어나는 포장 팁을 소개할게요. 민무늬 크라프트 박스를 끈으로 묶고 캘리그라피가 있는 선물 태그를 달아주기만 하면 돼요.

준비물
/
지그 캘리그라피펜
조금 두꺼운 용지
콤파스
가위
칼, 끈
검은색 펜

1 상자 크기를 고려해 콤파스, 모양자, 뚜껑 등으로 적당한 크기의 원을 그리고 가위로 오려주세요.
2 글씨를 쓰고 검은색 펜으로 테두리에 점선을 둘러주세요.
3 펀치로 구멍을 살짝 내어주세요. 끈을 매어 리본에 달아주면 완성이에요.
 tip 펀치 대신 칼로 구멍을 내면 태그가 덜렁거리지 않아요.

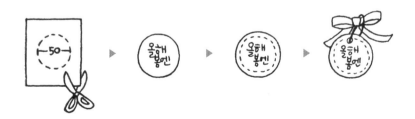

모든 세로획은
오른쪽으로 휘게 쓰기

'봄'과 '꽃'의 'ㅗ'는 길게

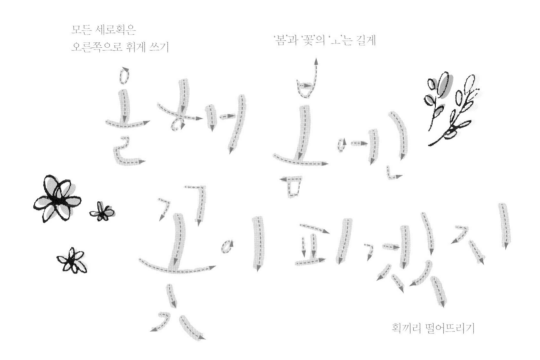

획끼리 떨어뜨리기

 Writing tip

1. 붓과 달리 펜은 촉이 딱딱해서 강약이 자유롭지 않습니다. 굵기가 두 가지로 표현되지만
 오히려 더 심플하게 쓸 수 있어서 좋습니다.

2. 펜을 왼쪽, 오른쪽으로 돌려주며 펜의 굵은 면과 가는 면을 두루 사용하세요.

3. 색연필 등으로 그림을 색칠한 다음 그 위에 검은색 펜으로 꽃과 잎을 그려주세요.

눕혀서 세워서
굵게 가늘게

/
어디에서 샀어?
유리병에 붙이면 좋은

라벨지

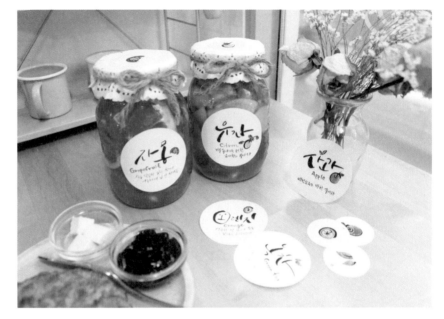

집집마다 유리병 한두 개쯤은 가지고 계시죠? 과일청을 만들어두었다가 무더울 땐 탄산수에 섞어서, 쌀쌀할 땐 따뜻한 물을 부어서 마시면 좋더라고요. 양껏 만들어서 지인에게 선물해줘도 좋고요. 이때 캘리그라피로 꾸민 라벨지를 붙여주면 손수 만든 인상을 더욱 살릴 수 있어요.

준비물
/
쿠레타케 붓펜
라벨지
색연필
사인펜

1 원형 라벨지를 준비합니다. tip 일반 라벨지에 원을 그려서 가위로 오려도 됩니다.
2 글씨를 쓰고 여백에 그림을 그려 색칠하세요.
3 스티커를 떼어서 유리병에 붙이고 노끈 등으로 장식해주면 완성이에요.

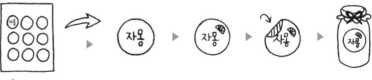

지름 64mm

캘리그라피
따라 쓰기

오렌지 그림은 선에 강약을 주면서
빠르게 돌리기

'o' 내릴 때 선은 굵게
올라갈 때 선은 가늘게

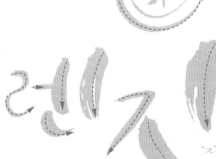

'ㅈ'은 아래쪽에
'ㅣ'는 위에 오도록 쓰기

얼굴을 형상화한 '오'

'ㅈ'의 첫 획은 얇게
두 번째 획은 굵게

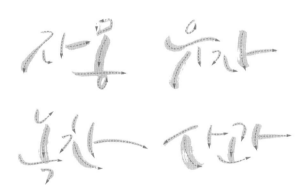

1. 오렌지의 'o'은 크게 쓰고 '렌'은 작게 써야 리듬감이 생깁니다.

2. 붓에 먹물을 적게 묻혀 빠르게 선을 그어주면 거친 느낌을 표현할 수 있습니다.

3. 오렌지 그림은 선을 끝까지 잇지 말고 중간에 뚝 끊어지게 그려주세요.

정성 가득한
새해인사를 건네요

연하장

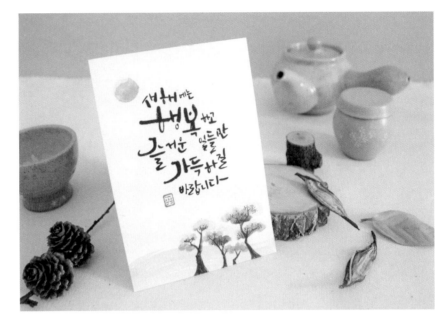

문자나 SNS 메시지로 이모티콘 섞인 신년 인사를 보내시나요? 소중한 사람에게 정성을 담은 인사를 건네고 싶을 때 캘리그라피로 꾸민 연하장을 보내보면 어떨까요? 캘리그라피가 주는 아날로그 감성이 연말연시와 무척이나 잘 어울린답니다.

준비물
/
쿠레타케 붓펜
종이
수채화 도구

1 엽서 크기로 종이를 재단해주세요. tip 물감으로 채색해야 하니 적당히 두꺼운 종이가 좋아요. 저는 머메이드지를 사용했어요.
2 물감으로 배경을 칠해주세요.
3 앞면에 글씨를 써주면 완성이에요. 앞면이 다 마르면 뒷면에 편지를 쓰세요.

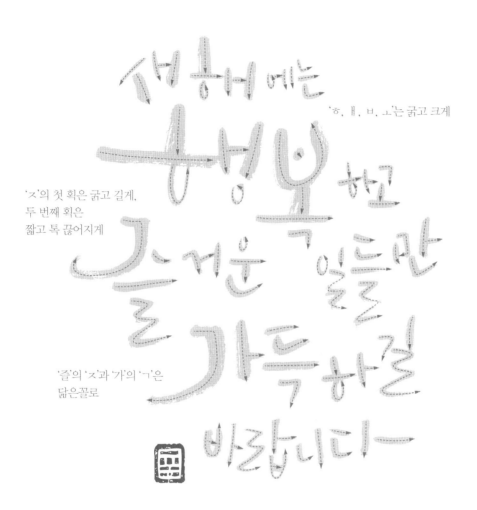

새해에는

'ㅎ, ㅐ, ㅂ, ㅗ'는 굵고 크게

행복하고

'ㅈ'의 첫 획은 굵고 길게,
두 번째 획은
짧고 톡 끊어지게

즐거운 일들만

'즐'의 'ㅈ'과 '가'의 'ㄱ'은
닮은꼴로

가득하길

바랍니다

1. 글의 양을 고려해 첫 글자 위치를 잡아주세요.

2. 강조하고 싶은 글자(행복, 즐거운, 가득)는 크고 명확하게 써주세요.

3. 허전하다 싶은 공간에 직인(P.94)을 찍어주세요.

/
자꾸만 노크하고 싶네?
방문을 색다르게

도어걸이

불쑥불쑥 문이 열려서 당황스러웠던 경험 있지 않나요? 나뭇가지, 꽃 등 자연에서 얻은 재료로 유니크
한 도어걸이를 만들어보세요. 밋밋하고 단조로운 문에 포인트가 될 거예요.

 how to make

준비물

/

붓(겸호선필 소)

먹물, 화선지

색지, 펀처, 펠트지

노끈, 칼

가위, 풀

풀밭에서 주운 나뭇가지

PC 후작업(p.98)

1 화선지에 붓으로 글씨를 써주세요. 사진을 찍거나 스캔해서 PC로 옮기고 색지에
 출력해줍니다. tip 처음부터 색지에 써도 되지만, 화선지에 쓰면 글씨 굵기 조절이 쉽고
 부드러워서 글씨가 더 예쁘게 써집니다.
2 글씨를 칼로 모양대로 파내세요. 구멍이 뚫린 글씨 뒷면에 색지를 풀로 붙여주세요.
3 펠트지를 그림 모양으로 잘라 꾸며주세요.
4 펀치로 구멍을 뚫고 노끈으로 나뭇가지와 연결해주면 완성이에요.

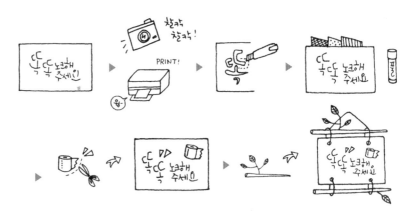

캘리그라피
따라 쓰기

첫 번째 'ㄷ'은 가늘게,
두 번째 'ㄷ'은 굵게

'노크해주세요'는 '똑똑'에 비해 작게

'ㅗ'는 세로획은 가늘고,
가로획은 굵게

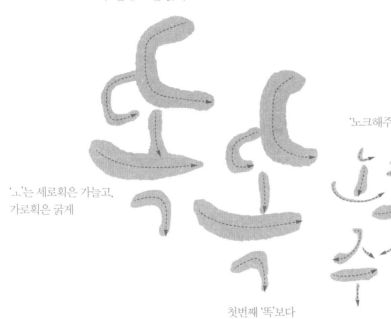

첫번째 '똑'보다
조금 아래에 오게

1. 굵은 획은 바닥에 붓을 꾹 눌러 쓰고, 가는 획은 붓을 수직으로 들어서 끝부분만으로 쓰세요.

2. 일정한 굵기로 쓰기보다는 굵었다가 가늘었다가 변화를 주어 써야 리듬감이 있어요.

43

무엇으로
썼을까요?

Q1. 아래의 손글씨는 다음 중 어떤 필기구로 쓴 것일까요?

[보기]

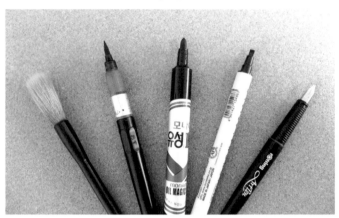

눈치채셨나요? 모두 유성매직으로 썼답니다. 비싸고 좋은 붓이나 펜이 없어서 캘리그라피를 시작하지 못하겠다고요? 필기구 하나로도 생각보다 많은 표현을 할수 있습니다. 또 하나의 꿀팁을 드리자면, 한번 유성매직의 단면을 자르고 써보세요. 그림 f는 바로 그렇게 쓴 거랍니다.

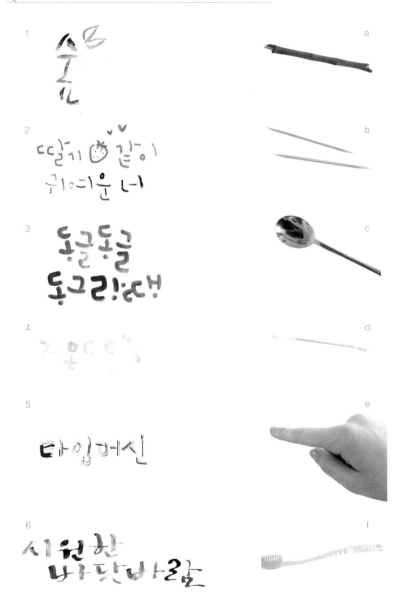

서러움에 수없이 울었고 바닥치는 마음은 상처로 가득찼다 ©퐁양

후덜덜 ©퐁양

글씨에 감정을 담아보자!

인상을 주는 글씨

/
소품이 말을 하네?
내맘대로 단 말풍선

캘리그라피
스티커

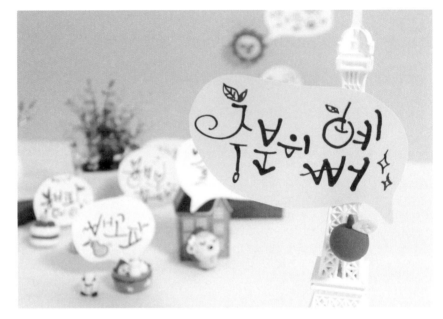

캘리그라피 스티커는 만능이라고 할 정도로 쓰임새가 다양합니다. 다이어리, 벽, 장식품, 편지지 등 어울리는 내용의 스티커를 붙여주면 평범한 소품에 액센트를 줄 수 있어요. 생기발랄한 글씨체로 쓰면 보기만 해도 기분이 좋아질 거예요.

준비물

/

나무젓가락

먹물

A4 크기 라벨지

색연필

가위

1 A4 크기 라벨지를 준비합니다. tip 먹물 번짐 방지를 위해 방수 라벨지를 선택하는 게 좋아요.
2 발랄한 글씨체로 캘리그라피를 써주세요.
3 말풍선 모양으로 잘라서 원하는 곳에 붙이면 돼요.

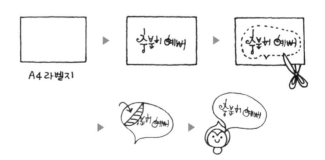

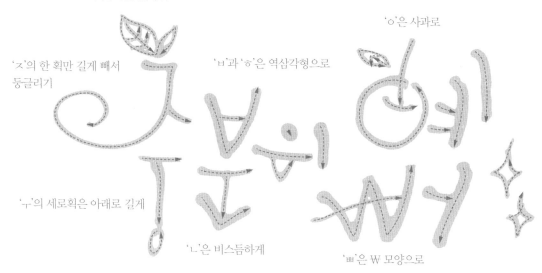

'ㅊ'의 첫 획은 잎사귀로

'ㅈ'의 한 획만 길게 빼서
둥글리기

'ㅂ'과 'ㅎ'은 역삼각형으로

'ㅇ'은 사과로

'ㅜ'의 세로획은 아래로 길게

'ㄴ'은 비스듬하게

'ㅃ'은 W 모양으로

나무젓가락 면 활용법

1. 간단한 그림과 율동감 있는 글씨체로 훨씬 재미있게 표현할 수 있어요.

2. 사과처럼 원형 그림을 그릴 때에는 손목을 살짝 꺾어 나무젓가락을 비스듬히 해서 그려보세요.
 종이에 닿는 부분이 면에서 선으로 바뀌어서 획이 자연스럽게 굵어졌다가 가늘어집니다.

촉촉한 감성에
흠뻑 취한 글씨

머그컵

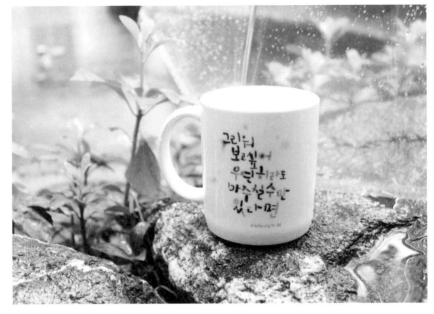

추적추적 비가 오는 날, 따뜻한 커피를 들고 창밖을 바라보며 빗소리를 감상하고 있노라면 가슴속 깊이
담아뒀던 이런저런 생각들로 머릿속이 시끄러워져요. 창가에 맺힌 빗방울 그리고 마음을 어지럽히는
빗소리와 어울리는 머그컵을 꾸며볼까요?

준비물

/

나무젓가락

먹물

종이

물

PC 후작업(p.103)

1 흰 종이에 글씨를 써주세요.
2 나무젓가락을 물에 푹 담갔다 꺼내어 종이에 물방울을 떨어뜨리거나 흩뿌리세요.
3 사진을 찍거나 스캔해서 PC로 옮깁니다. 포토샵으로 글씨 부분만 선택해 저장합니다.
4 머그컵 제작업체에서 제공하는 템플릿에 얹어 주문하면 됩니다.

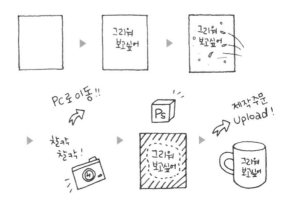

'워'는 젓가락의 모서리로 쓰기

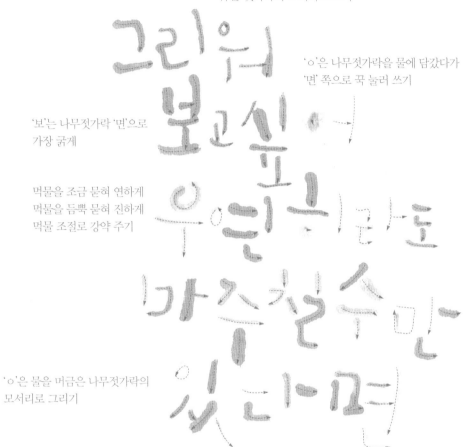

'ㅇ'은 나무젓가락을 물에 담갔다가
'면' 쪽으로 꾹 눌러 쓰기

'보'는 나무젓가락 '면'으로
가장 굵게

먹물을 조금 묻혀 연하게
먹물을 듬뿍 묻혀 진하게
먹물 조절로 강약 주기

'ㅇ'은 물을 머금은 나무젓가락의
모서리로 그리기

1. 먹물과 물의 양을 조절해 농도를 달리하면 더 '먹먹한 느낌'이 담길 거예요.

2. 먹물 농도는 세 가지가 적당해요. 진하게, 연하게, 중간으로요.

3. 먹물이 덜 말랐을 때 물방울을 떨어뜨려 약간 번지게 연출하세요. 단, 너무 심하게 번지면 가독성이 떨어져요.

영문캘리그라피
핸드링

/
간단하면서도 세련된
영문 필기체

크리스마스
카드

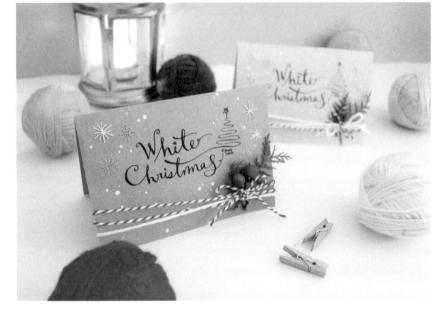

크리스마스 시즌에는 아이뿐 아니라 어른도 두근두근 설레지요. 설레는 마음을 담아 아날로그 감성으로 크리스마스카드를 꾸며보면 어떨까요? 그리기에 자신이 없어도 괜찮습니다. 세련된 영문 필기체 하나로 간단하게 만들 수 있답니다.

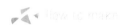

준비물

/

딥펜

색지, 흰 실

바늘, 리본끈

화이트 수정액

연필, 칼

가위, 자

1 색지를 적당한 크기로 잘라 반으로 접고 카드 앞면에 글씨를 써줍니다. tip 리본을 묶을 공간을 염두에 두고 글씨 위치를 정하세요.

2 연필로 별 모양을 스케치한 다음 흰 실로 바느질해주세요.

3 여백을 확인하고 색지 뒷면에 별 모양을 스케치한 다음 바늘로 콕콕 뚫어주세요.
 tip 색지가 너무 얇으면 구멍이 커지고 너무 두꺼우면 구멍이 안 뚫립니다. 적당한 두께의 색지를 선택해야 합니다.

4 화이트 수정액을 색지에 톡톡 찍어 눈 내리는 것처럼 표현해주세요

5 리본끈을 하단에 묶어주면 완성이에요. tip 카드 안쪽에 테이프로 리본끈을 고정해주세요.

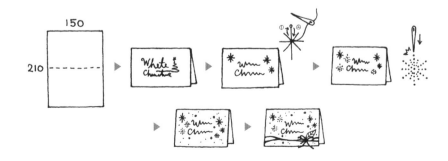

'W'를 기울여서 끝부분만
조금 둥글리기

'i'의 점은
별표로

't'의 가로획은
물결로

아래 'ㅅ'에서부터
부드럽게 굽이굽이
올라와서
트리 모양으로

'C' 끝 둥글리기

White Christmas

© PONG YANG

'm' 시작에서 한 번 더
굴려주기

마지막 's'는
돼지꼬리로

Writing Tip

1. 필기체는 단어를 한 획에 써주는 게 좋습니다. 천천히 쓰면 어렵지 않아요.

2. 'Christmas'를 한 획에 쓰기 어렵다면 'Chri'까지 쓰고 쉬고, 'stm'까지 쓰고 쉬고 'as'를 써서 마무리하세요.

3. '트리' 모양이 들어갈 공간을 확보해두세요.

4. 화분이 연상되게끔 '트리' 아래에 글씨 쓴 사람 이름을 써주세요.

/
러블리
인테리어 데코

우드락
스탠딩

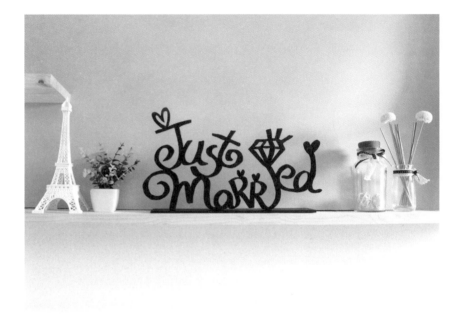

실내에 세워두기만 해도 분위기가 확 살아나는 스탠딩 문자를 만들어볼까요? 작업실을 꾸미려고 알아
보니 시중에서 판매하는 건 비싸고 모양도 단조롭더라고요. 그래서 직접 만들어봤어요. 우드락 스탠딩
은 문자의 크기나 위치에 따라 색다른 공간 연출이 가능합니다. 집들이 선물로도 좋아요.

 How to make

준비물
/
굵은 매직
검정 우드락
B4용지
칼, 풀
우드락 커터기
핀

1 B4 용지에 글씨를 써줍니다. tip 글자가 서로 떨어지지 않게 붙여 쓰는 것이 중요합니다.
2 칼로 글씨 모양대로 잘라줍니다. tip 우드락이 부러지지 않게 가는 획은 조금 두껍게
 잘라주세요.
3 자른 종이를 우드락에 붙여줍니다. 우드락 열 커터기로 우드락을 자르고 종이는
 떼어주세요. tip 열 커터기로 자르면 단면이 깔끔하고 작업도 수월합니다.
4 남은 우드락으로 만든 받침대에 글자를 세워 핀으로 고정해주면 완성이에요.

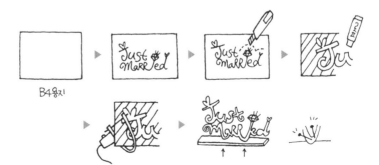

'i'는 위로 길게 빼서
다이아몬드 올리기

't' 지팡이처럼 둥글리기

'J' 'M' 단어 첫 글자는
지팡이처럼 둥글리기

'ed'는 'i' 위쪽에 붙게

소문자 'r'보다 튀게
대문자 'R'로

1. 알파벳은 모두 둥글리듯 크게 쓰고 글자끼리 이어주세요.

2. 우드락 재단을 하니까 굵기 조절은 하지 않아도 돼요.

3. 굵은 매직의 장점을 살려서 두껍고 깔끔하게 쓰세요.

3. 하트와 다이아몬드 그림으로 포인트를 주세요.

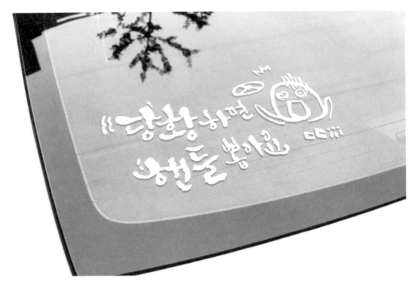

뒤차 운전자의
양보를 부르는

초보운전
스티커

빵빵! 한 번의 경적에도 초보운전자의 심장은 오그라듭니다. 두려움이 묻어나는 캘리그라피 스티커로
뒤차에게 살짝쿵 알리세요. 피식 웃으며 양보해주지 않을까요?

준비물

/

붓(검호선필 소)
먹물
화선지
흰 시트지

1 화선지에 붓으로 글씨를 써주세요.
2 사진을 찍거나 스캔해서 PC로 옮겨 출력합니다. tip 처음부터 종이에 쓰면 편하겠지만
　그러면 화선지가 주는 지글지글한 느낌이 살지 않아요.
3 스티커는 뒤차에서 볼 수 있도록 A4 용지 2장에 나누어 크게 인쇄하세요.
4 A4용지 2장을 흰색 시트지 위에 테이프로 고정한 다음 글씨를 잘라줍니다. tip 시트지
　접착 면이 없는 뒷면까지 자르지 않도록 힘을 조절하세요.
5 투명 코팅필름을 글씨 위에 임시로 붙여주고 시트지 접착 면이 없는 뒷면을 조심스럽게
　떼어 차 유리에 붙여주세요.
6 자리가 잡히면 투명필름을 조심스럽게 떼어주세요.

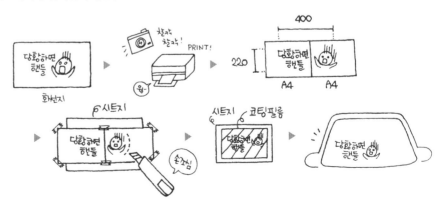

세로획은 좌우로, 가로획은 상하로 흔들리게

그림도 글자와 함께
지글지글 구불구불

'당황'과 '핸들'은
크게

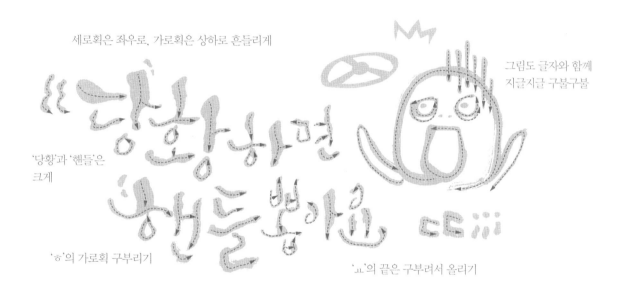

'ㅎ'의 가로획 구부리기

'ㅛ'의 끝은 구부려서 올리기

Writing Tip

1. 손목을 살짝 흔들며 글씨를 써야 구불구불하게 표현할 수 있어요.

2. 흠칫 놀라는 얼굴 그림으로 당황함을 실어 문구를 완성하세요.

/

싸워라 이겨라
뜨거운 응원을 담아

플래카드

여럿이 모여서 응원하면 더 힘이 나고 스트레스도 풀리는 것 같아요. 야구, 축구, 농구 등 경기장에 직접 가서 응원할 때 손수 만든 플래카드를 들고 가면 어떨까요? 천과 매직 한 자루만 있으면 간단히 만들수 있습니다. 승리의 염원을 담아 만들어보세요.

준비물

/

굵은 매직
광목천

1 광목천을 적당한 크기로 잘라줍니다.
2 매직으로 응원 문구를 씁니다.

'ㄹ'은 삐죽빼죽
날카롭게

모든 모음의 세로획을
비슷한 기울기로

승리를 위하여

대한민국

'ㄷ'과'ㅐ'를 연결

'ㅏ'와'ㄴ'을 연결

Fighting!

'ㄱ'은 날렵하고 길게

1. 응원 문구는 거친 글씨체가 어울려요. 빠르고 길게 획을 빼주면 시원하고 날렵한 인상을 줄 수 있어요.

2. 중요 단어는 빨간색으로 쓴다든지 테두리를 두른다든지 하여 더욱 거칠고 강렬하게 표현해보세요.

알파벳
필기체
캘리그라피

알파벳 필기체를 조합하여 필기체로 영어 문장을 써보세요.

대문자

A B C D E F G H I
J K L M N O P Q R
S T U V W X Y Z

소문자

a b c d e f g h i
j k l m n o p q r
s t u v w x y z

[예시]

♡ ♥ ♥ ♦ Coffee → Coffee♥

Lovely Korea

New♥ Princess

자유롭게 연습해보세요!

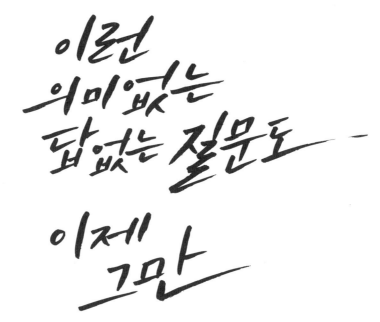

이런
의미없는
답없는 질문도
이제
그만

이런 의미없는 답없는 질문도 이제 그만 ⓒ퐁양

섬뜩한
두번째
만남

섬뜩한 두 번째 만남 ⓒ퐁양

문장을 쓸 때 필요한 특급 비결!

공간을 활용한 글씨

/

카페 분위기 물씬
북유럽풍

캔버스
액자

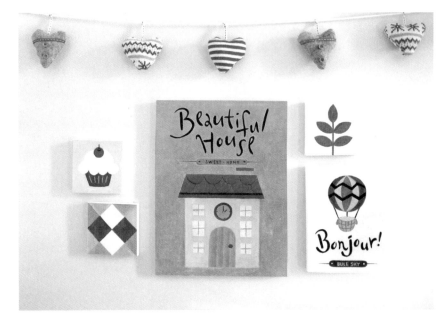

친구에게 집들이 초대를 받고 만든 캔버스 액자입니다. 허전했던 벽이 감각적으로 변신했다며 선물받
은 친구가 매우 좋아했답니다.

준비물

/

포스터물감, 납작붓

캔버스 천

5T 우드락

연필, 칼, 자

우드락 접착제

폼 양면테이프

1 크기별로 캔버스 천을 잘라주세요. 글씨와 그림을 연필로 연하게 스케치합니다.
2 색칠 후 물감이 마르면 우드락 접착제로 우드락에 캔버스 천을 붙여주세요.
3 뒷면에 가로세로로 기둥을 각각 2개씩 만들어 덧대어줍니다.
4 폼 양면테이프로 벽에 부착하면 됩니다.

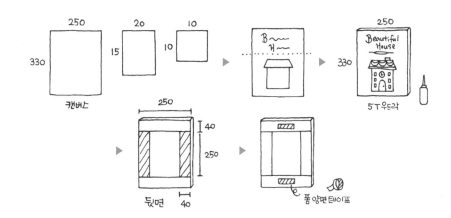

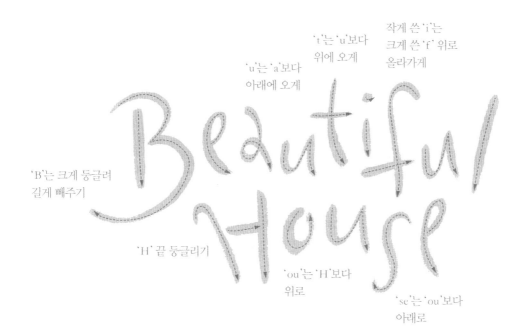

작게 쓴 'i'는
크게 쓴 'f' 위로
올라가게

't'는 'u'보다
위에 오게

'u'는 'a'보다
아래에 오게

'B'는 크게 둥글려
길게 빼주기

'H' 끝 둥글리기

'ou'는 'H'보다
위로

'se'는 'ou'보다
아래로

Writing Tip

1. 연필로 스케치하여 글씨 공간을 정해줍니다.

2. 줄 맞추어 일렬로 쓰는 것보다 글자 사이 공간을 이용하면 글자 흐름이 재미있어집니다.

3. 윗줄 단어(Beautiful)가 아랫줄(House) 흐름에 어울리게끔 써주세요.

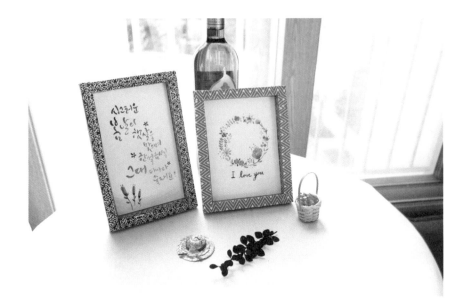

과자도 먹고
액자도 만들고

과자 상자
액자

과자 상자를 재활용해 만든 액자입니다.

준비물
/
쿠레타케 워터브러쉬
수제화 물감
종이, 과자 상자
포장지
가위, 풀, 칼, 자
양면테이프

1 과자 상자를 준비합니다. tip 상자 폭(★)이 넓어야 액자틀을 입체적으로 높일 수 있어요.
2 상자 전개도를 펴서 빗금친 부분만 남게 잘라주세요.
3 상자의 겉면이 보이게 놓고, 테두리가 될 부분을 각각 4등분하여 살짝 칼집을 내주세요.
 tip 칼집대로 접으면 깔끔하게 접을 수 있습니다.
4 겉면에 딱풀 등으로 포장지를 붙여주세요.
5 상자 안면이 보이게 뒤집어서 칼집대로 안쪽으로 말아 접습니다.
6 액자 모서리는 그림의 점선대로 자르고 안쪽으로 말아 넣어 홈을 메워줍니다.
7 액자 크기에 맞추어 내지에 글씨를 쓰고 안쪽에 붙여주면 완성입니다.

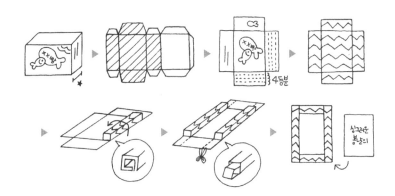

싱그러운

봄날의

행살을

맞으며

한결음씩

그대

다가가

술래인?

'봄날의'는 내어쓰기
'봄'은 가장 크게 쓰고
한 글자 안에서도
그러데이션 주기

받침 'ㅁ'은 흘리듯 1획에 쓰기

'맛, 며'의 'ㅁ'은
2획으로 쓰기

퐁・샴꿀팁!!

워러브러쉬 사용법

중간 이음새를 돌려 열어서 물에 담가 눌러주면 물이
빨려 들어옵니다. 브러시에 물감을 묻혀 사용하세요.

PUSH!

'그대'는
크고 굵게

워러브러쉬 tip~

1. 긴 글을 쓸 때에는 첫 단락의 위치를 잘 잡아야 합니다.

2. 첫 색상을 진하게 해야 그러데이션 변화(진초록-연녹색-연두색)가 다양합니다.

3. 정렬하기보다는 전체적으로 S형태로 쓰는 것이 더욱 멋스럽습니다.

4. 공간에 파고들듯 절을 연결시켜주세요.

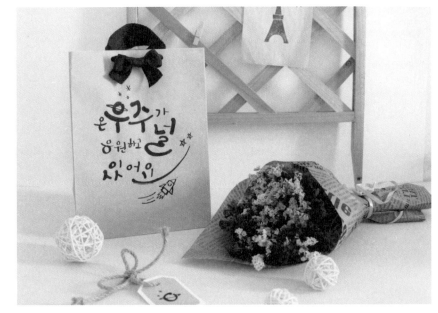

/
칙칙한
서류봉투의 변신

무지
쇼핑백

온라인으로 선물을 구입했는데 쇼핑백이 없어서 난감한 적 있지 않나요? 마땅한 쇼핑백을 찾아 집 안을 뒤적뒤적한 경험 말이에요. 서류봉투를 캘리그라피로 꾸며서 멋스러운 쇼핑백을 만들어봤어요. 칙칙한 서류봉투가 유니크하고 세련된 무지 쇼핑백으로 변신했답니다.

준비물

/

나무젓가락

먹물

서류봉투

가위, 자

양면테이프

펀치, 리본끈

1 서류봉투를 적당한 크기로 잘라줍니다.

2 접힐 부분을 표시하고 앞면에 나무젓가락으로 글씨를 써줍니다. tip 리본 묶을 자리를 고려하여 글씨는 조금 아래에 쓰세요.

3 점선으로 된 부분을 펴서 안쪽으로 접어줍니다. 위아래는 양면테이프로 안쪽에 고정해주세요.

4 펀치로 구멍을 뚫고 안쪽에서 바깥쪽으로 끈을 빼 리본을 묶어주면 완성이에요.

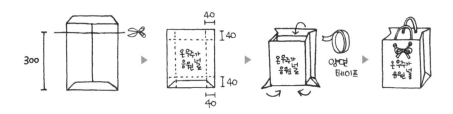

캘리그라피
따라 쓰기

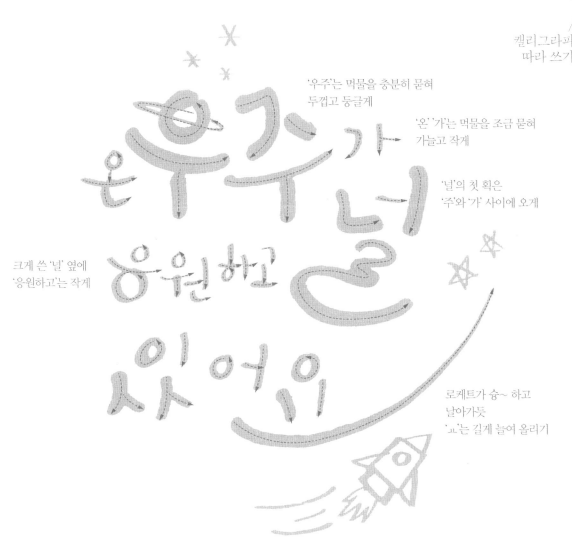

'우주'는 먹물을 충분히 묻혀
두껍고 둥글게

'은' '가'는 먹물을 조금 묻혀
가늘고 작게

'널'의 첫 획은
'주'와 '가' 사이에 오게

크게 쓴 '널' 옆에
'응원하고'는 작게

로케트가 슝~ 하고
날아가듯
'ㅛ'는 길게 늘어 올리기

1. 첫 단어(우주)는 크게 쓰고 아래에 문구가 어울리도록 위치를 잘 잡아야 합니다.

2. 나무젓가락의 '면'으로 쓰다 점점 '모서리'로 바꿔주면 'ㅛ'처럼 자연스럽게 굵기 조절이 됩니다.

메모홀더

잊지 말아야 할 문구를 손글씨 메모홀더로 만들어보세요.

준비물
/

아카시아 컬러 붓펜

두꺼운 종이

색연필,

칼, 가위, 자

연필, 검은색 펜

양면테이프

1 두꺼운 종이에 메모지를 대고 연필로 테두리를 그려줍니다.
2 메모지를 끼울 손발 위치를 정하고, 머리와 몸통을 그리세요. 메모지 연필선은 지우고
 완성 그림의 라인을 따라 잘라주세요.
3 메모지 끼울 부분에 칼집을 내고, 여분의 직사각형 종이를 세모꼴로 접어 홀더 뒷면에
 양면테이프로 지지대를 고정시켜주면 완성이에요.

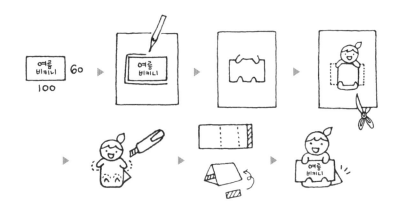

'여'와 '름'의 사이 공간을 채워 마치 한 글자처럼

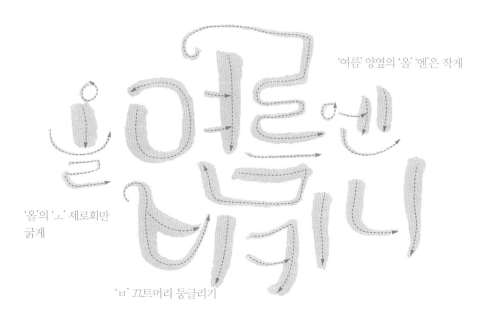

'여름' 양옆의 '올' '엔'은 작게

'올'의 'ㄴ' 세로획만
굵게

'ㅂ' 끝머리 둥글리기

1. 아랫줄(비키니)은 윗줄(여름엔) 밑단과 어울리게 공간과 흐름을 맞춰줍니다.

2. 전체적으로 타원형이 되게끔 쓰면 안정감이 생깁니다.

/
소소하게
기분전환하고 싶을 때

달력
바탕화면

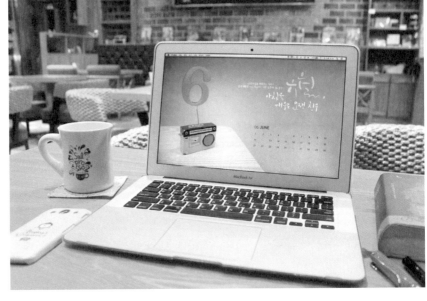

'내가 찍었지만 참 잘 찍었다' 싶은 사진이 누구나 한두 장쯤 있을 거예요. 풍경이든 소품이든 인물이든
사진에 얽힌 소중한 추억을 떠올리며 컴퓨터 바탕화면을 만들어보세요. 캘린더까지 넣어주면 모니터
화면을 볼 때마다 기분이 좋아져서 그 달의 작업 능률이 올라갈 거예요.

준비물

/

쿠레타케 붓펜

감성사진

컴퓨터

PC 후작업(p.98,109)

1 종이에 글씨를 써서 사진을 찍거나 스캔해서 PC로 옮깁니다.
2 추억이 담긴 사진을 골라주세요. tip 글씨와 달력이 들어갈 여백이 충분한 사진을 고르세요.
3 포토샵으로 사진 위에 글씨를 올리고 은은한 효과를 줍니다.
4 PC 배경화면으로 설정하면 됩니다.

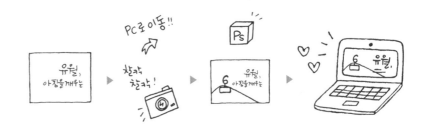

'ㅇ'은 아주 작게

유월

아침을

'월'의 'ㄹ'을 가늘게 흘려 써서
여운 주기

손에 힘을 빼고
붓 끝만 종이에 스치듯
약하게

깨우는 오랜 친구

'ㄴ'는 조금 길게

퐁·냥 꿀팁!

글씨를 가늘게 쓰고 싶을 때에는 펜을 기울여보세요.

10~30°

보통 기울기

반대방향으로
10~30도 기울이기

1. 글씨의 획을 가늘게 하여 흘려 쓰면 감성적이고 은은한 느낌을 줍니다.

2. 메인 문구(유월)를 쓴 다음 왼쪽 아래를 서브 문구(아침을~친구)로 채워주세요.

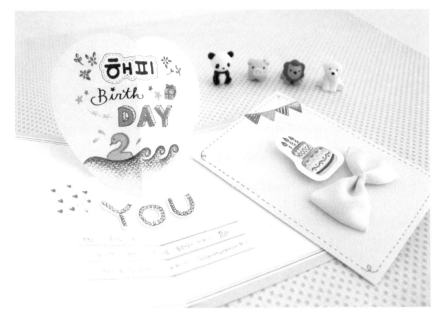

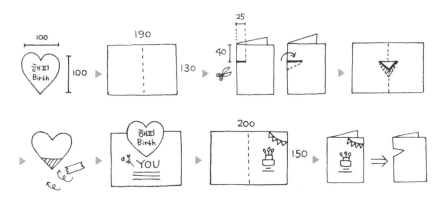

/

조금 특별하게!
서프라이즈 팝업

생일 카드

소중한 이의 특별한 생일날 특별 이벤트로 팝업 생일 카드를 만들어주면 어떨까요? 다양한 소재로 글씨를 써서 알록달록 캘리그라피로 꾸며보세요.

준비물

/

여러 가지 필기구

색지

색연필, 연필

검은색 펜, 칼

가위, 풀, 자

양면테이프

1 색지를 하트 모양으로 잘라서 글씨를 써줍니다.

2 크기에 맞게 카드를 재단한 후 반으로 접어 상위 1/3지점을 가위로 조금 잘라줍니다.

3 자른 부분을 카드 안쪽으로 접어주고 양면테이프로 하트 모양 색지를 붙여주세요.

4 하트 중앙 아래에 오도록 축하 메시지를 써줍니다.

5 카드보다 조금 큰 크기로 커버를 만들어 꾸며주세요.

6 메시지를 적은 속지를 풀칠해 커버에 붙여주면 완성이에요.

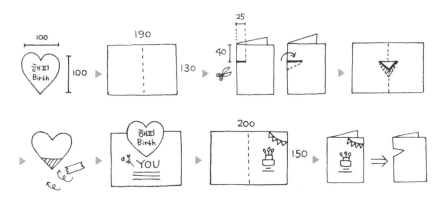

유성매직+검은색 펜

'해피'는 첫줄 중앙에 정적으로

캘리그라피
따라 쓰기

로트링 아트펜

'Birth'는 동적으로
클래식하게

색연필+검은색 펜+분홍색 펜

'DAY'는 두께를 주어
입체적으로

색연필

'to' 대신 숫자 '2' 넣기

색연필

'YOU'는 뱅글뱅글 돌려서
용수철처럼

1. 왼쪽 다음엔 오른쪽으로 번갈아 치우침을 주어 전체적으로 균형을 맞춰주세요.

2. 음영을 넣을 때에는 가상의 햇빛 방향을 정해 반대쪽에 칠하면 쉽습니다.
 예를 들어 햇빛이 '왼쪽+아래'에서 비춘다면 음영은 '오른쪽+위'에 생깁니다.

햇빛 방향

공간과 색을
활용하자

캘리그라피는 글씨체, 굵기의 강약, 크기 조절 등이 중요합니다. 그런데 캘리그라 피의 매력의 정점은 따로 있답니다. 바로 공간 활용이에요. 공간을 어떻게 활용하 는지에 따라 글씨가 빛날 수도 있고, 빛을 잃을 수도 있답니다. 일반 폰트와 손글 씨를 비교해보며 공간 활용에 대해 함께 살펴볼까요.

일반 폰트와 캘리그라피를 같은 크기의 직사각형에 똑같은 문구로 오른쪽 정렬 해 넣었습니다. 책을 눈에서 조금 멀리하고 봐보세요. 같은 크기의 직사각형인데 폰트 글씨가 더 뚜렷하고 크게 보이지 않나요? 폰트는 글자가 일률적으로 정형화 되기 때문에 글자마다 작은 네모의 '그리드'에 맞춰 일정한 크기를 갖습니다. 반면 캘리그라피는 들쭉날쭉 변화하기 때문에 더 자유롭게 표현할 수 있죠. 주로 폰트 보다 캘리그라피가 넓은 공간이 필요한 이유가 그 때문입니다.

캘리그라피와
공간활용

한 글자씩 일정한 크기의 네모(그리드)에 넣어보았습니다. 그다음 네모를 지우고 정렬했습니다. 어떤가요? 폰트는 어색함 없이 잘 어우러진 반면, 캘리그라피 조합은… 엉망이지요? 결론적으로 캘리그라피는 한 글자마다, 한 단어마다, 한 줄마다, 전체 프레임(주어진 공간) 안에서 공간을 어떻게 활용하느냐에 따라 인상이 달라집니다. 공간을 잘 활용하여 캘리그라피의 매력을 느껴보시길 바랍니다.

비슷한 색끼리 써보세요

캘리그라피에 색을 어떻게 써야 할지 모르겠다고요? 명도, 채도 등 색상은 참 어려운 것 같아요. 그래도 검은색 한 가지로만 쓰면 재미없잖아요? 제가 추천하고 싶은 방법은 '비슷한 색상으로 쓰기'입니다. 강렬한 보색보다는 서로 잔잔하게 어울리는 색상으로 쓰는 거예요. '비슷한 색상'을 한눈에 알고 싶다면 색연필 배열을 참고하세요.

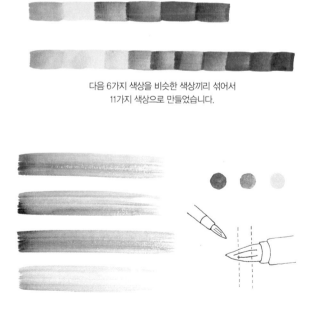

다음 6가지 색상을 비슷한 색상끼리 섞어서
11가지 색상으로 만들었습니다.

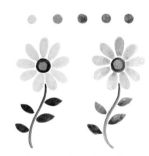

5가지 색상으로 해바라기를 그렸습니다.
비슷한 색을 혼합해준 오른쪽 해바라기가
더 입체적이고 생동감이 있습니다.

붓에 한꺼번에 여러 색을 묻혀 쓸 수도 있습니다.
이때 작은 세필붓으로 붓에 물감을 묻혀주면 좋습니다.

어흥!! 호랑이와 곶감 ©퐁양

오사카 앙~ 슈크림빵 ©퐁양

꼭 펜으로 쓸 필요는 없지!

실험정신 발휘한 글씨

개성을 담아
기억에 남는

명함

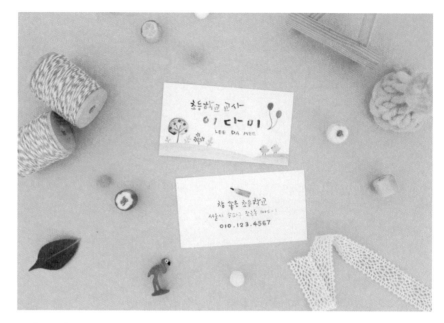

또 다른 나의 얼굴, 명함! 식상한 명함은 받아도 금세 잊히더라고요. 어떻게 하면 상대의 기억에 콕 박힐 수 있을까요? 캘리그라피와 손그림으로 특별하고 예쁜 명함을 만들어보세요. 정성을 듬뿍 담아 아까워서 버릴 수 없는 마음이 들 만큼요!

준비물
/
이쑤시개
수채화 물감
종이
가위

1 명함 크기로 종이를 재단해줍니다.
2 이쑤시개에 물감과 물을 적절히 묻혀 글씨를 써줍니다.
3 여백에 그림을 그려주면 완성이에요. tip 글씨는 이쑤시개로 쓰고, 여백의 그림은 일반 붓으로 그리세요.

'학'과 '교'는
물을 더 묻혀 두껍게

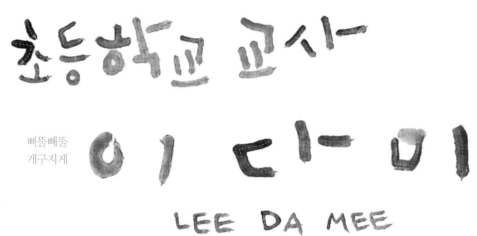

초등학교 교사

삐뚤빼뚤
개구지게

이 다 미

LEE DA MEE

영문이름은 작게

1. 이쑤시개는 물 흡수력이 약해서 물감과 물을 자주 묻혀야 하지만 가늘고 작은 글씨 쓰기에 탁월합니다.

2. 초등학교 교사라는 직업과 어울리게 알록달록한 색상을 넣었습니다. 색상을 바꿀 때에는 색이 섞이지
 않게 수건, 티슈 등으로 닦고 나서 묻히세요.

신바람 나는 클릭
작은 캔버스

마우스
패드

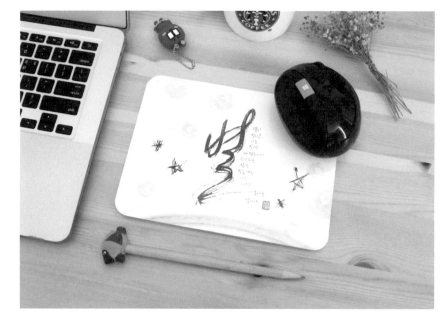

IT시대에 떼려야 뗄 수 없는 단짝. 컴퓨터. 공부든 일이든 일단 컴퓨터 앞에 앉아야 시작이 돼요. 오래 앉아있다 보면 지칠 때도 있는데요. 그때 힘이 나는 메시지가 담긴 마우스패드가 있다면? 따뜻한 응원 메시지를 담아 '지친 나'를 응원해주세요.

준비물

/

칫솔, 먹물

수채화 도구, 종이

코팅필름, 코르크지

칼, 자, 가위

3M 접착제

검은색 펜

1 종이를 적당한 크기로 재단해줍니다.
2 칫솔로 글씨를 쓰고, 그림도 그려주세요. 종이 위에 코팅필름지를 붙여주세요.
3 모서리를 둥글게 자른 다음 3M 접착제 등으로 코르크지에 붙여줍니다.
4 종이 크기에 맞추어 코르크지를 칼로 잘라주면 완성이에요.

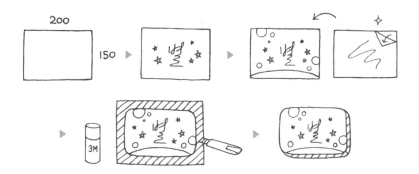

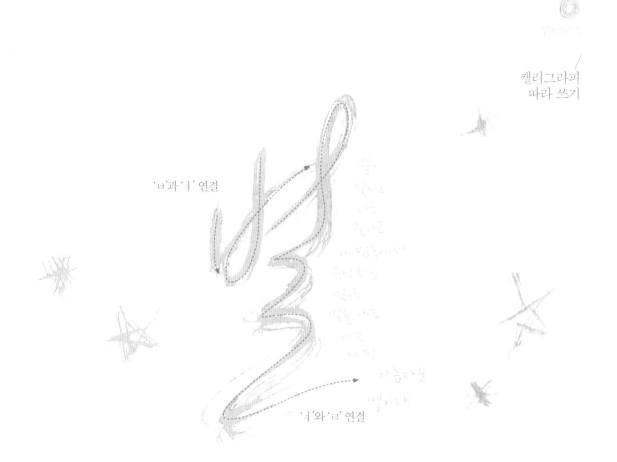

'ㅂ'과 'ㅕ' 연결

'ㅕ'와 'ㄹ' 연결

— 별이 빛나고 너도 빛나고,
내 맘 속에서 유난히도 밝은 빛을 내는 너는
가장 아름다운 별이다. —
풍양 쓰다

1. 종이에 비해 칫솔 면적이 넓으면 가위로 칫솔모를 적당히 잘라내고 사용하세요.

2. 중심 단어(별)를 쓰고 나서 글자의 오른쪽 라인을 따라 서브 글(별이~별이다)을 써주세요.

캘리그라피
따라 쓰기

/

이때 좋았지?
추억을 담은

여행
다이어리

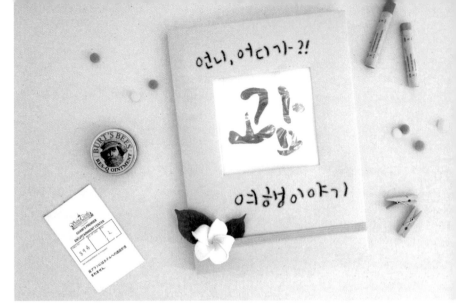

여행 사진을 온라인에 업로드하고서도 어쩐지 아쉬울 때가 있습니다. 여행지에서 찍은 사진을 모아 포토 다이어리를 만들어보면 어떨까요? 생각날 때마다 한 번씩 들춰보면 그때의 추억이 새록새록 떠오를 거예요. 다소 생소한 마블링 물감으로 써봤습니다.

준비물
/
마블링 물감, 색연필
이쑤시개, 노트
종이, 마스킹필름
색지, 칼, 자, 테이프
코팅필름, 고무밴드
투명 매니큐어

1 종이에 여행지를 써줍니다. 사진을 찍거나 스캔해서 PC로 옮겨 출력해줍니다.
2 출력물에 마스킹필름을 붙이고 칼로 글씨 모양대로 뚫어줍니다.
3 다이어리로 쓸 노트를 준비해서 한 장 떼어낸 다음 글씨를 뚫어준 마스킹필름을 붙여주세요. 마블링 물감(파란색, 노란색)을 이쑤시개로 휘저어 문양을 만들고 마스킹필름 위에 그대로 찍어줍니다.
4 마스킹필름을 떼어내면 글자 모양대로 마블링 물감이 남습니다.
5 준비한 노트 표지에 사각형 구멍을 내주고 노트 겉면을 포장하세요. 마블링 물감이 마르면 노트 첫 장에 붙여주세요.
6 표지의 사각형 구멍 안쪽에 코팅필름을 붙여줍니다.
7 노트 뒤 표지에 칼집을 내어 고무밴드를 끼워주세요.
8 색연필로 표지에 다이어리 제목을 써주고 투명 매니큐어를 칠해 마무리합니다.

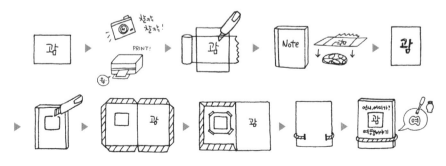

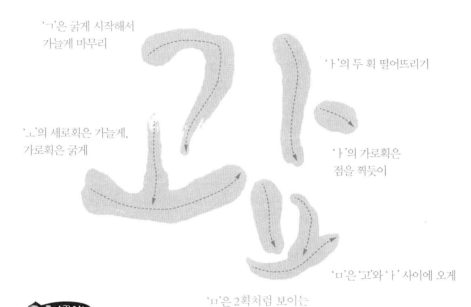

'ㄱ'은 굵게 시작해서
가늘게 마무리

'ㅏ'의 두 획 떨어뜨리기

'ㅗ'의 세로획은 가늘게,
가로획은 굵게

'ㅏ'의 가로획은
점을 찍듯이

'ㅁ'은 '고'와 'ㅏ' 사이에 오게

'ㅁ'은 2획처럼 보이는
3획으로 쓰기

마블링물감 사용법

물감을 세워서 종이바닥에 대고
물감을 짭니다.

 뭔가 부족하다면...

다이어리 속지도 자유롭게 꾸며보세요.

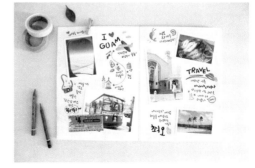

Writing tip

1. 물감을 많이 짜면 글씨가 굵게 나옵니다.

2. 물감을 누르지 않고 쓰면 글씨를 가늘게 쓸 수 있습니다.

따뜻한 커피
토닥토닥 말 한마디

테이크아웃
컵

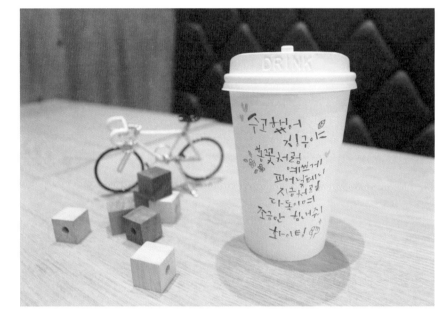

힘들어하는 친구에게 따뜻한 말 한마디 건네고 싶은데 쑥스러워서 주저주저할 때가 있지 않나요? "봄 꽃처럼 예쁘게 피어날 테니 지금처럼 다독이며 조금만 힘내줘" 제가 힘들어할 때 친구가 제게 적어준 말이에요. 따뜻한 말 한마디가 얼마나 엄청난 힘이 될 수 있는지 실감했답니다. 따뜻한 커피 한 잔에 토 닥이는 메시지를 담아 건네보세요.

준비물

/

아이라이너
따뜻한 테이크아웃 커피

1 테이크아웃 커피를 주문합니다.
2 펜 대신 아이라이너로 글씨를 써줍니다.
3 친구에게 살포시 전달하면 돼요.

'ㅅ'의 첫 획은
전체 획보다 조금 굵게

'ㅆ'은 합쳐서 3회으로

수선 첫어

지주아

'청'의 'ㅣ'와 'ㅇ'은 연결

'ㅂ'은 역삼각형으로 하여
'ㅗ' 위로 삐딱하게 놓기

봄꽃처럼

'ㅃ'은 W처럼

예쁘게

피어날테니

리듬감 있는 글씨로
동적인 행 배열로
물 흐르는 듯 표현하기

지금처럼

다독이며

소중한 힘내주의

'ㅎ'과 'ㅗ'를 삐딱하게

하이팅

'팅'의 'ㅣ'와
'ㅇ'은 연결

1. 문장을 절마다 끊어서 왼쪽, 오른쪽 번갈아 배치하면 세련된 인상을 줄 수 있습니다.

2. 'ㅇ' 'ㅁ'을 작게 쓰면 가벼운 인상을 주어 글씨가 날아갈듯·나풀거려요.

3. 처음과 마지막 문구만 조금 크게 써주면 입체감이 생깁니다.

퐁·냥꿀팁!!

펜이 없다면 립스틱?!

87

엽서

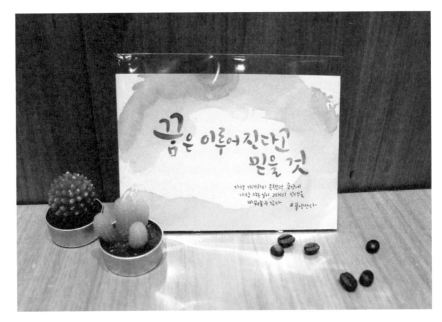

한국인이 가장 많이 먹는 음식이 뭘까요? 밥을 제치고 커피가 1위였다고 하네요. 문득 드는 의문 하나. 커피로 글씨를 쓸 순 없을까? 커피얼룩을 배경 삼아 그윽한 커피향이 풍기는 엽서를 만들어봤어요. 커피로 쓰니 자연스러운 브라운 컬러가 빈티지한 느낌을 전해주어 좋았답니다.

준비물
/
커피
거름망
세필붓
종이

1 엽서 크기의 종이를 준비해주세요. tip 엽서 크기는 A4용지를 4등분한 크기입니다.
2 핸드드립커피를 내리고 나서 커피찌꺼기가 담긴 일회용 거름망을 종이에 찍어 얼룩을 만듭니다.
3 남은 커피나 커피가루를 붓에 묻혀 글씨를 써주면 완성이에요.

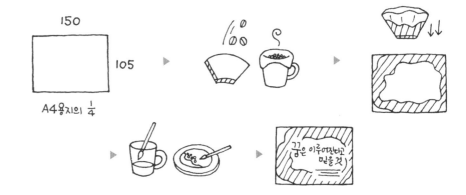

'꿈'은 물을 조금 묻혀
진하고 굵게

모음의 세로획은 휘고
기울어지게

꿈은 이루어진다고
믿을 것

'ㄱ'는 획끼리
떨어뜨리기
'ㅠ'의 세로획은
점으로

'ㅗ'와 'ㅓ'는 획끼리
떨어뜨리기

가장 기대하지 못했던 순간에
가장 작은 일이 그대의 인생을
바꿔줄 수 있다~

#풍양산다~

Writing Tip

1. 커피 내린 거름망을 종이에 찍어 은은하게 배경을 꾸며주세요.

2. 글씨의 획을 서로 떨어뜨려 쓰면 여백이 생겨서 더욱 운치있습니다.

3. 아래 세 글자밑에 것는 윗줄 오른쪽(진다고)과 위치를 맞춥니다. 왼쪽
하단은 비워두어 여백의 미를 줍니다.

에피소드로 보는

캘리그라피
꿀팁

story 01 피서지에서 생긴 일

프리랜서로 일을 하다 보면 '9 to 6'로 일하기가 힘들어요. 남들 놀 때 일해야 할 때도 부지기수고요. 여름 휴가철 시골로 가족끼리 놀러갔을 때 일이에요. 의뢰인에게서 사정이 급하다며 명함제작 일정을 당길 수 없겠냐는 연락을 받았죠. 당장 캘리그라피 쓸 붓도 펜도 없는데?! 시골이라 마땅한 필기구를 찾기가 쉽지 않았

피서지에서 아이라이너로 그린 명함

어요. 그때 퍼뜩 떠오른 것이 바로 '아이라이너'예요. 당장 화장품 파우치에서 아이라이너를 꺼내 종이에 쓰기 시작했죠. 결과는? 생각보다 좋았어요. 주변의 색다른 재료로도 캘리그라피를 쓸 수 있답니다. 이런저런 실험을 해보고 나만의 재료를 발견한다면 매우 뿌듯할 거예요.

story 02 똑같은데?

카페로고 의뢰가 종종 들어옵니다. 한 번은 제 작업물을 보고 "이렇게 써주세요" 하고 의뢰가 들어왔는데, 수십 번을 써도 똑같은 글씨가 나오지 않는 거예요. 분명히 제가 썼고 펜도 같은 펜인데 도대체 왜 똑같이 쓸 수 없을까? 내 글씨체가 그새 바뀌었나? 문제는 펜이 아니라 종이였어요. 전에는 얇은 종이에 써서 펜의 잉크가 잘 스며들었는데 두 번째는 두꺼운 종이에 써서 번지는 느낌이 사라지고 정갈하게 써졌던 거죠. 화선지, 색지, 비닐 등 어떤 재질에 쓰느냐에 따라 글씨가 달라지니 여러 방법으로 활용해보세요.

story 03 글씨 욕심 버리기

캘리그라피를 쓸 때 자주 범하는 실수가 바로 '가독성 상실'인 것 같아요. 글씨를 길게 늘이고, 휘어주고 멋지게 쓰는 것도 좋지만 글씨를 읽을 수 있게 써야겠죠? 카페 천장 모니터에 띄우는 메뉴 제작을 의뢰받았어요. 그런데 메뉴를 모두 손글

씨로 쓰고 싶더라고요. Americano, Caffe latte, Milk tea…. 아뿔싸! 글씨에 심취해 모두 쓰고 나서 메뉴 줄을 맞춰보니 엉망진창; 캘리그라피를 모두 한데 모아놓으니 오히려 읽을 수도 없고 조잡하기만 한 메뉴판이 된 거예요. 용도에 따라 캘리그라피와 폰트가 조화를 이루면 가독성이 높고 정돈된 작품이 나올 거예요. 멋진 글씨도 좋지만 욕심은 금물!

폰트와 캘리그라피를 섞어 수정한 메뉴

story 04 쓰리 법칙

JYP 박진영 씨의 "히트곡은 세 시간 안에 나온다"라는 말에 매우 공감했습니다. 글씨도 똑같거든요. 글씨를 쓰면 보통 처음 몇 번 만에 쓰는 글씨가 제일 잘 나옵니다. 그 외에는 수십 번을 써도 다시 처음 글씨만큼 나오지 않는 것을 여러 번 경험했습니다. 물론 연습과 수정을 통해 여러 번 고쳐나가는 게 좋을 때도 있지만 첫인상은 무시 못한다는 말이 글씨에도 적용돼요. 글씨도 첫 느낌이 있답니다. 안 써진다고 오래 잡고 있지 말고 신중하게 세 번 안에 써보세요.

story 05 캘리 노트 만들기

감성적인 문구를 캘리그라피로 쓰고 싶은데…. 어떤 걸 쓰지? 막상 쓰려고 하니 내용이 떠오르지 않을 때가 많아요. 또는 마음에 드는 문구는 썼는데 어울리는 사진이 없을 때도 있고요. 멋진 글귀를 발견했을 때, 쓰고 싶은 내용이 떠올랐을 때 바로 적어놓으세요. 휴대폰에 메모하는 것도 좋아요. 사진도 마찬가지예요. 일상 사진, 여행지에서 찍은 사진 등 폴더 하나에 느낌 있는 사진을 골라 모아두세요. 미리 문구와 사진이 준비되어 있다면 언제든 캘리그라피를 쓸 수 있겠죠?

수없이
반복한
되돌이표
제자리 걸음

수없이 반복한 되돌이표 제자리 걸음 ⓒ퐁양

부드러운
가을
커피향

부드러운 가을 커피향 ⓒ퐁양

캘리그라피를 더욱 업그레이드하자!

종양작업실

지우개 직인

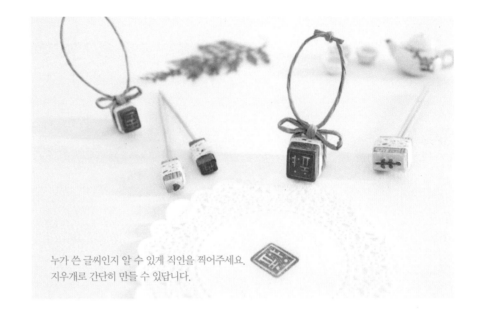

누가 쓴 글씨인지 알 수 있게 직인을 찍어주세요.
지우개로 간단히 만들 수 있답니다.

지우개 직인 예쁘게 꾸미기

준비물
/
지우개, 칼, 연필
전통무늬색지
레이스끈, 양면테이프
노끈, 이쑤시개

1 지우개 직인을 준비합니다.
2 전통무늬 색지 등 원하는 종이를 지우개보다 넉넉하게 재단합니다.
3 색지로 지우개를 감싸 양면테이프로 부착합니다.
4 레이스끈 등으로 한 번 더 감싸 붙여주세요.
5 아래 노끈을 길게 놓고,
6 지우개 위로 리본을 묶은 후 윗부분에 매듭을 지어주세요.
7 6번의 방법 혹은 노끈 대신 긴 이쑤시개를 뒷부분 중앙에 꽂아주면 완성. tip 노끈을 매달고 이쑤시개를 꽂는 이유는 보관시 직인이 다른 곳에 묻지 않게 매달아 놓으려고, 또 작은 지우개 직인을 찍기 편하게 잡기 위함입니다.

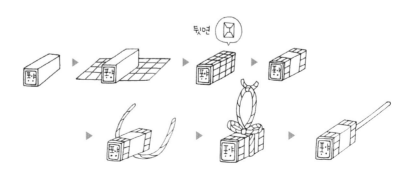

1 지우개와 칼을 준비합니다.

2 원하는 직인 크기에 맞게 칼집
 으로 표시해주세요.

3 삐뚤어지지 않게 조심하며 수직
 으로 잘라줍니다.

4 종이에 대고 지우개를 따라 연
 필로 테두리를 그려주세요.

5 테두리 안에 새길 이름을 연필
 로 스케치해주세요.

6 지우개를 스케치 위에 꾹 눌러
 연필자국을 지우개에 묻힙니다.

7 흐릿한 연필선을 진하게 덧칠해
 주세요.

8 스케치를 따라 칼로 홈을 파줍
 니다.

9 인주나 스탬프 잉크를 묻혀서
 찍으면 돼요.

10 실제 사용한 모습

종이
카네이션

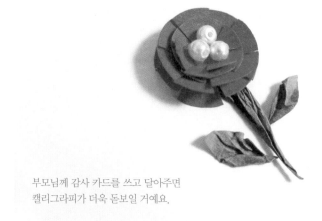

부모님께 감사 카드를 쓰고 달아주면
캘리그라피가 더욱 돋보일 거예요.

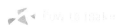

준비물
/
색지
가위
접착제
구슬

1 빨간 색지를 잘라 지름 2cm 2장, 지름 1.5cm 2장을 준비해주세요. 초록색 한지는 사진
　과 같이 잘라 준비합니다.

2 원을 돌려가며 8등분하여 1/3 정도씩 가위집을 내어주세요.

3 자른 부분을 안쪽으로 한 잎씩 번갈아가며 접어주세요.

4 4장의 꽃잎을 포갠 후 글루건 등 접착제로 고정해주세요. 비즈나 큐빅 등으로 꽃술을 표
　현해주세요. tip 풍양은 안 쓰는 목걸이 구슬을 사용했습니다.

5 초록색 한지를 구겨서 주름을 만들어 카네이션에 잎사귀를 달아주세요.

어울리는 손글씨 써보기!

주어진 손그림에 어울리는 손글씨를 채워보세요. 기발한 생각이 퍼뜩 떠오를지도 몰라요.

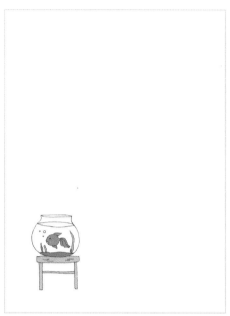

[예시]

캘리그라피 작품에 필요한
일러스트레이터 사용법

종이에 쓴 캘리그라피를 PC로 가져와 사용하면 활용도가 상승할 거예요. 프로그램 기능은 활용법이 정말 무궁무진한데요. 이 책에서는 제가 캘리그라피 작업을 할 때 주로 사용하는 2가지 방법을 소개하겠습니다.

글씨를 이미지로 만들기

PC로 가져온 캘리그라피 사진에서 사용할 글씨만 이미지로 만드는 작업입니다. 일러스트레이터 프로그램을 활용할 때 제일 처음 하는 작업이에요.

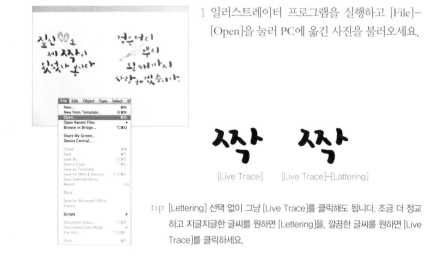

1 일러스트레이터 프로그램을 실행하고 [File]–[Open]을 눌러 PC에 옮긴 사진을 불러오세요.

[Live Trace] [Live Trace]–[Lattering]

tip [Lettering] 선택 없이 그냥 [Live Trace]를 클릭해도 됩니다. 조금 더 정교하고 지글지글한 글씨를 원하면 [Lettering]을, 깔끔한 글씨를 원하면 [Live Trace]를 클릭하세요.

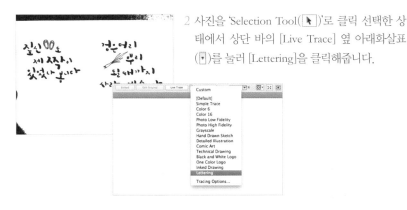

2 사진을 'Selection Tool(⬆)'로 클릭 선택한 상태에서 상단 바의 [Live Trace] 옆 아래화살표(▼)를 눌러 [Lettering]을 클릭해줍니다.

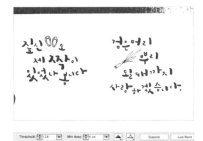 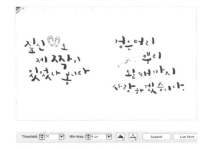

3 상단에 생긴 [Threshold] 수치를 알맞은 값으로 조절해줍니다. 검은색 부분이 줄고 글씨가 가늘어졌습니다. 예시는 128→70으로 조절한 사진이에요. 사진 밝기에 따라 수치는 바뀝니다. [Expand]버튼으로 완료.

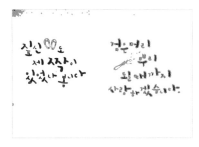

4 사용할 글씨만 남깁니다. 'Lasso Tool(🔲)' 올가미툴로 지울 부분을 감싸준 후 키보드의 'delete' 혹은 'back space'버튼으로 지워주세요.

5 완성. 글씨가 마치 펜툴로 일일이 딴 것처럼 Path 전환이 되었답니다.

그림 스케치에 색상 입히기

스케치만 컴퓨터로 가져와서 일러스트레이터 프로그램으로 색을 입히는 방법입니다. 이 방법으로 색을 칠하면 색이 더 선명하고 색상변경이 자유롭습니다.

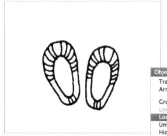

1 Path로 전환한 그림(짚신)이 선택된 상태에서 [Object]-[Lock]-[Selection]으로 잠가 움직이지 못하게 합니다.

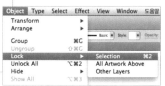

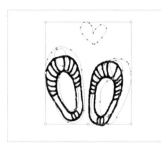

2 'Pencil Tool()' 연필툴로 짚신과 하트를 그려줍니다. 이때 짚신에 딱 맞춰 그리기보다 대충 그려주는 편이 더 멋스럽습니다.

3 연필툴로 그린 선을 'Selection Tool()' 선택툴로 클릭하고 도구모음 툴바에서 'Color Mode()' 색상모드-'면(흰색 부분)'을 더블클릭합니다. 그림에 입히길 원하는 색상을 클릭하고 [OK]를 누릅니다.

tip 일러스트레이터 프로그램에 있는 팔레트로 색상 선택을 쉽게 할 수 있습니다. [Window]-
[Swatches(▦)]패널을 꺼낸 후, 우측 상단에 아래화살표(▦)를 눌러주세요. [Open Swatch
Library]-[Color Books]에서 마음에 드는 팔레트를 선택하면 화면에 색상 팔레트가 나타납니다.

4 색상을 입혔으면 잠금을 다시 풀어줍니다.
[Object]-[Unlock All]을 눌러주면 오브젝트의
잠금이 해제됩니다.

5 색상을 입힌 그림(짚신)을 검은색 선 뒤로 보내
주어야 합니다. 그림이 선택된 상태에서 '마우
스 우클릭'-[Arrange]-[Send to Back] 맨 뒤로
배치를 클릭해주세요.

6 완성. [File]－[Export]에서 JPEG 등 파일로 저장해주면 끝이에요.

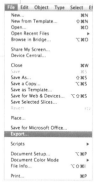

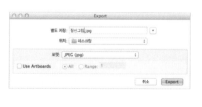

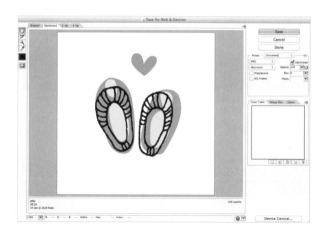

캘리그라피 작품에 필요한
포토샵 사용법

글씨를 이미지로 만들기

일러스트레이터는 글씨를 흑백으로 바꿔주어 글씨를 뚜렷하게 나타낼 수 있지만, 수채화 물감, 색연필 등으로 쓴 캘리그라피를 자연스러운 색상 느낌 그대로 옮기기는 힘들어요. 글씨 색상에 따라 포토샵 프로그램을 활용해보세요.

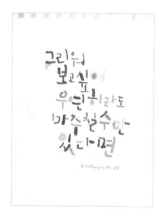

1 포토샵을 실행시키고 [File]-[Open]으로 PC로 옮긴 캘리그라피를 불러옵니다. 보정 없이 가져와서 사진 색상이 어둡습니다.

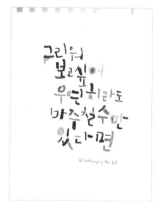

2 [Image]-[Adjustment]-[Levels]을 클릭하여 창 우측 '세번째 스포이드(White Point 🖋)'를 선택합니다. 마우스 커서가 스포이드 모양으로 변한 것을 확인할 수 있습니다. 스포이드로 이미지의 밝은 영역을 찍어서 바탕색을 하얗게 만들어주세요.

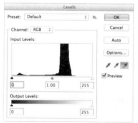

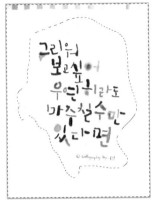

3 글씨 외에 필요 없는 잡티 제거를 해야겠죠? 'Lasso Tool(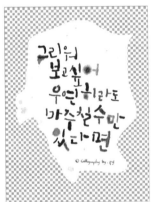)' 올가미툴로 지울 부분을 감싸줍니다.

4 [Window]−[Layers]에서 레이어(파란부분)을 두 번 클릭해 잠금을 풀어준 후, 키보드의 'delete'버튼으로 지워줍니다. 지운 부분은 투명하게 나타납니다.

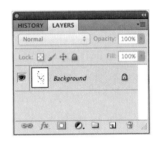

5 나머지 흰색 배경도 지워야 합니다. 'Magic Wand ()' 마법봉툴로 흰색 부분을 클릭해 선택합니다. 상단 바에 생긴 [Tolerance] 값을 조절해서 지울 부분을 알맞게 선택합니다.

6 'delete'버튼으로 삭제해주면 투명하게 바뀝니다.
[File]-[Save as] 파일을 저장해줍니다. 이때 배경
을 투명하게 저장하려면 [Format: PNG] 파일로
선택하면 됩니다.

 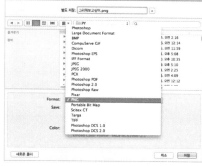

7 완성한 글씨 파일을 마음껏 활용합니다.

알면 정말 편한 단축키

- Open (이미지 불러오기): Ctrl + O
- Levels (레벨 밝기 조절): Ctrl + L
- Save as [다른 이름으로 저장]: Ctrl + Shift + S

선 2개로 간단히 배경 만들기

배경 꾸미기는 포토샵에 내장된 기능을 이용하면 어렵지 않습니다. 세련된 배경을 손쉽게 만들 수 있답니다.

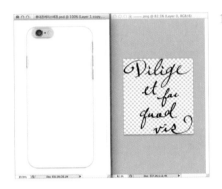

1 휴대폰케이스 '템플릿'과 이미지로 만든 '글씨 파일'을 [File]-[Open]으로 불러옵니다. 글씨 파일을 마우스로 드래그하여 케이스 템플릿 파일로 옮겨주세요.

※ 휴대폰케이스를 제작하려면 제작 사이트에서 본인 휴대폰 기종에 맞는 '템플릿'을 다운로드받아야 합니다. 템플릿이 없으면 [File]-[New]로 새로운 파일을 열어줍니다.

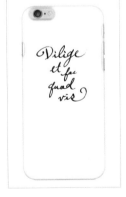

2 글씨를 클릭한 상태에서 [Edit]-[Free Transform] 자유변형으로 크기와 위치를 적절히 조절해주세요.

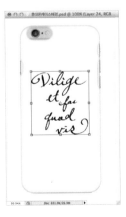

3 케이스 템플릿을 클릭해서 'Layer'가 글씨가 아닌 템플릿에 선택되었는지 확인합니다. 'Brush Tool()' 브러시툴을 선택하면 생기는 상단 메뉴바 브러시 바에서 [Brush Preset Picker 125] 아래화살표를 눌러주세요. 원하는 브러시와 크기를 설정한 후, 'Color Mode()'색상모드를 더블클릭해 색상을 선택합니다. 붓으로 템플릿 위에 곡선을 그려주세요.

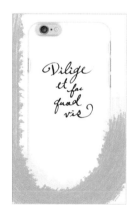

4 같은 방법으로 색상만 달리하여 곡선 한 개를 위에 또다시 그려줍니다. 배경 완성이 끝났습니다. [File]-[Save as] 파일을 저장해주세요.

※ 휴대폰케이스 제작 사이트에 파일 그대로 전송하면 됩니다. 인쇄할 때 가장자리 여백이 필요하므로 케이스를 넘어가는 붓터치는 지우지 마세요.

 퐁·양꿀팁!

알면 정말 편한 단축키

– Free Transform (자유 변형): Ctrl + T

포토샵의 브러시 종류를 다양하게 활용하면
붓터치 한두 번으로도 간단하게 예쁜 배경을
만들 수 있어요.

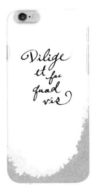

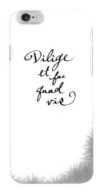

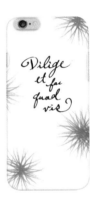

로모 효과로 분위기 있는 배경 만들기

간단한 효과로 다소 심심하고 평범한 사진이 느낌 있는 사진으로 변신합니다. 여기서는 로모 효과를 소개합니다.

1 [File]-[Open]으로 이미지를 불러옵니다.

2 도구모음 툴바에서 'Rectangular Marquee Tool(▢)'사각선택툴을 길게 누르면 도형을 선택할 수 있습니다. Elliptical Marguee tool(◯)원형선택툴로 클릭하고 상단 메뉴바에 생성된 [Feather] 값을 정합니다. Feather는 경계선을 허물어서 자연스럽게 이어주는 효과가 있습니다.

3 밝게 하고 싶은 곳을 드래그해 원을 만듭니다. [Select]-[Inverse]로 선택영역을 반전시켜 원형 바깥쪽에 어두운 효과를 주겠습니다.

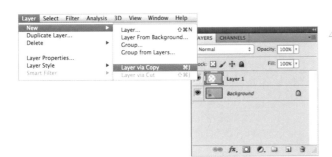

4 반전된 영역을 [Layer]-[New]-[Layer via Copy]로 복사해서 레이어를 한 개 더 만들어줍니다. 'Layer 1'이 생성된 것을 확인할 수 있습니다.

5 'Layer 1'을 클릭해 선택 상태에서 [Image]-[Levels]을 누르면 레벨창이 뜹니다. 그래프 하단의 화살표를 움직여 선택영역인 Layer1만 어두워지게 색상을 조절해주세요.

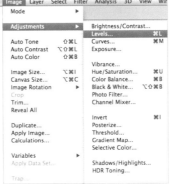

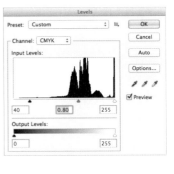

비교

기존 이미지와 로모 효과를 준 오른쪽 이미지의 분위기가 다릅니다. 로모효과를 주면 원하는 곳에 시선을 집중
시킬 수 있고 밝은 색상의 글씨가 어두운 배경 덕분에 더 눈에 띈다는 것도 장점입니다. 간단한 포토샵 활용으
로 사진을 전문적이고 분위기 있는 이미지로 만들어보세요.

알면 정말 편한 단축키

- Inverse (반전): Ctrl + Shift + I
- Layer via Copy (레이어 복사): Ctrl + J

보리밥 한 그릇 ©퐁양

신나는 기차여행 ©퐁양

Let's Practice

감사합니다

자랑합니다

▶ p.15

꽃이
피어나듯
너도
대안에서
피어난다

▶ p.17

따뜻한
손우이
져김면
되었으면

▶ p.101

싱그러운
봄날이
햇살을
맞으며
한걸음씩
그대 다가와
그딴식으로
할거면
혼자살아
줄래요?

▶ p.67

엄한사람
건드려서
상처주지말고

▶ p.23

온 우주가 넓
영원하고
있어요

▶ p.69

고마워요

▶ p.85

렌즈

▶ p.39

느려도
괜찮아

▶ p.27

짚신 도
제 짝이
있었나 봅니다
▶ p.33

하얀이
첫눈
▶ p.35

검은머리
뿌리
될 때까지
사랑하겠습니다.
▶ p.33

올해 봄엔
꽃이 피겠지

▶ p.37

수고했어
징슴이

봄꽃처럼
예쁘게
피어날테니
지금처럼
다독이며
조금만 힘내줘
화이팅!

▶ p.87

▶ p.41

생일에는
행복하고
즐거운 일들만
가득하길
바랍니다

꿈은 이루어진다고
믿을 것

▶ p.89

가장 기대하지 못했던 순간에
가장 작은 일이 그대의 인생을
바꿔줄 수 있다
#풍양산다

쭉쭉 늘려
주세요

▶ p.43

그리워
보고싶어
우연히라도
마주칠수만
있다면

▶ p.51

축분위혜

▶ p.49

White
Christmas

© PONG YANG

▶ p.53

Just MaRRied

▶ p.55

당황하지말고 행복을뽑아봐

▶ p.57

승리를 위하여

대한민국

Fighting!

▶ p.59

Beautiful
House

▶ p.65

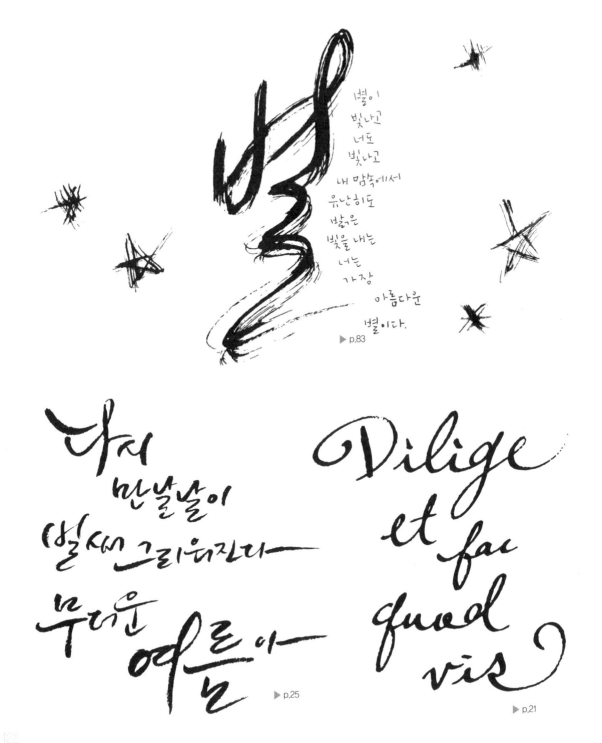

별이
빛나고
너도
빛나고
내 맘속에서
유난히도
밝은
빛을 내는
너는
가장
아름다운
별이다.

▶ p.83

다시
만날날이
벌써 그리워진다
무더운 여름아

▶ p.25

Dilige
et fac
quod
vis

▶ p.21

우을

아침을 깨우는 오랜 친구 ▶ p.73

해피
Birth
DAY

YOU ▶ p.75

을 여름엔 비키니 ▶ p.71

초등학교 교사 ▶ p.81

이 다 미
LEE DA MEE

따뜻한
손 이
서로
되었네

올해 봄엔
꽃이 피겠지

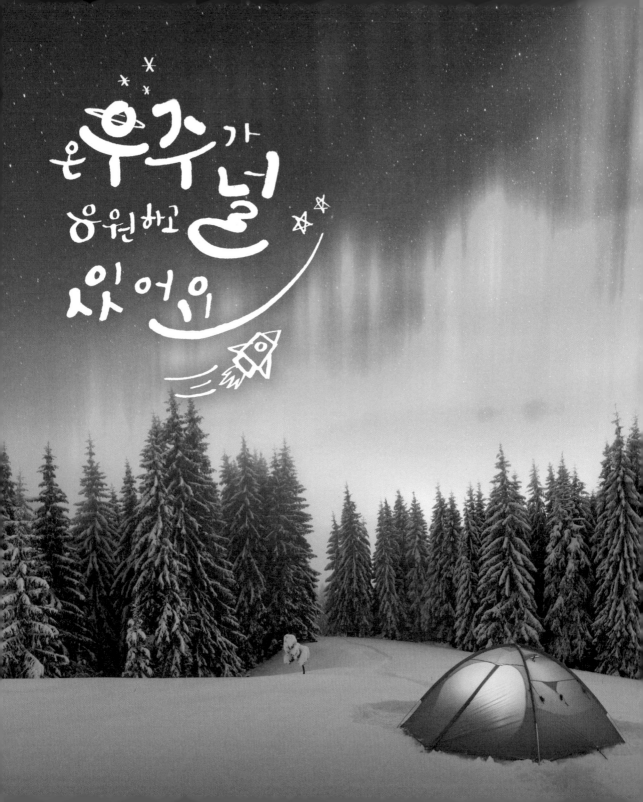

싱그러운
봄날의
햇살을
맞으며
한걸음씩
그대 다가라
울재윈!

싱그러운
봄날의
햇살을
맞으며
한걸음씩
그대 다가와
줄래요!

꿈은 이루어진다고
믿을 것

가장 기대하지 못했던 순간에
가장 작은 일이 그대의 인생을
바꿔줄 수 있다

#풍양산드라

꿈은 이루어진다고
믿을 것

가장 기대하지 못했던 순간에
가장 작은 일이 그대의 인생을
바꿔줄 수 있다 #풍양산다-

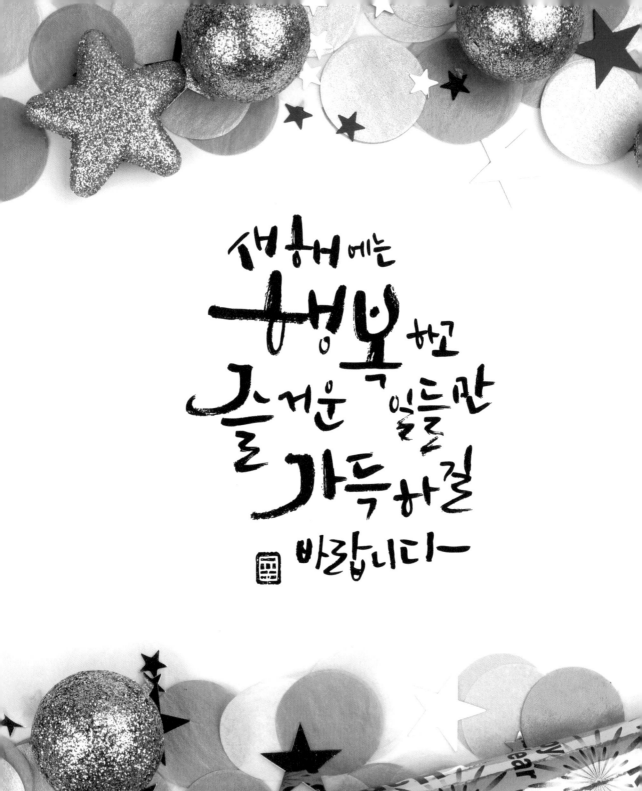

새해에는
행복하고
즐거운 일들만
가득하길
바랍니다~

손글씨가 좋아

1판 1쇄 발행 2016년 6월 30일
2판 1쇄 발행 2019년 12월 30일

지은이 양서연
펴낸이 신주현 이정희
디자인 조성미

펴낸곳 미디어샘
출판등록 2009년 11월 11일 제311-2009-33호

주소 03345 서울시 은평구 통일로 856 메트로타워 1117호
전화 02) 355-3922 | 팩스 02) 6499-3922
전자우편 mdsam@mdsam.net

ISBN 978-89-6857-128-2 13600

www.mdsam.net